다양한 재료로 쉽게 따라하는
캘리그라피

작가 소개

작가 **김기환**

경력
현 시울캘리그라피 대표
BHC치킨, TV조선 등 광고 슬로건 및 타이틀 작업
신라호텔, 강원랜드, 중앙대학교, 명지전문대학 등 특강

자격
캘리그라피지도사 1급
웹디자인기능사
광고기획전문가 1급

수상
2017 GR제품 홍보 공모전 국가기술표준원장상
2018 교산허균 400주기 추모 캘리그라피 공모전 최우수상

다양한 재료로 쉽게 따라하는

캘리그라피

다양한 재료로 쉽게 따라하는 **캘리그라피**

contents

이미지 출처 Unsplash

Home is where your story begins

다양한 재료로 쉽게 따라하는
캘리그라피

Part. 01

캘리그라피 기초

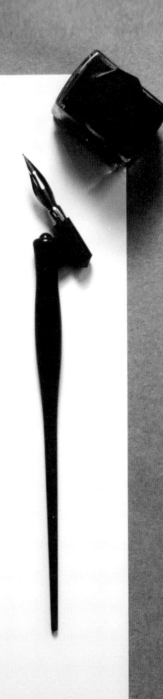

1. 캘리그라피에 대한 이해

'캘리그라피'(Calligraphy)는 아름다움을 뜻하는 그리스어 '칼로스'(κάλλος, Kállos)와 글쓰기를 뜻하는 그리스어 '그라페'(γραφή, Graphē)의 합성어인 '칼리그라피아'(Kalligraphia)에서 유래됐다. 다시 말해서 캘리그라피는 아름다운 서체라는 의미를 가진다. 단순히 의미를 전달하고, 기록하기 위한 일반적인 글씨와 달리 캘리그라피는 글자가 담고 있는 의미를 그림을 그리듯 시각적으로 표현하는 예술이다.

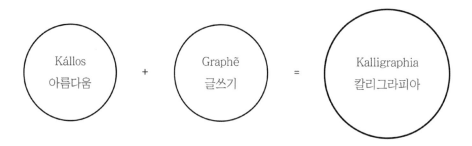

Calligraphy
캘리그라피

캘리그라피는 한국어 '서예(書藝)'로 번역할 수 있다. 하지만 캘리그라피와 서예는 분명한 차이가 있다. 서예는 붓으로 글씨를 쓰는 예술을 말하는 반면, 캘리그라피는 다양한 도구로 글씨를 쓰는 모든 분야를 통틀어서 말한다고 볼 수 있다.

다만, 우리나라는 오래 전부터 글씨를 붓으로 써왔기 때문에 한글 캘리그라피는 서예와 밀접한 연관성을 가지고 있다. 우리나라의 서예는 2000년 이상의 역사를 지니고 있는 만큼, 한글 캘리그라피에서 가장 흔하게 쓰이는 도구는 붓이다. 하지만 붓은 손의 감각을 익히기 위해 오랜 시간이 걸리고, 재료나 공간의 제약이 생기기 때문에 일반인이 쉽게 사용하기 어렵다. 이러한 단점을 보완한 도구가 바로 붓 펜이다. 붓 펜과 종이만 있으면 누구든 제약 없이 캘리그라피를 즐길 수 있다.

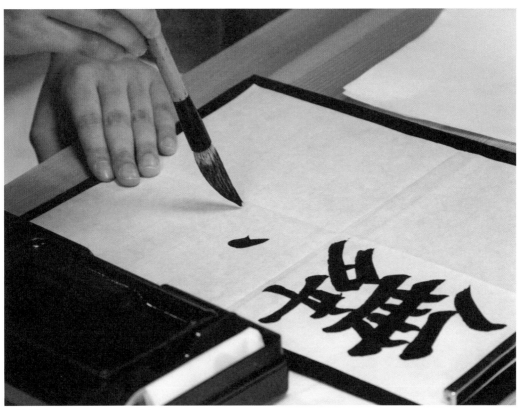

이미지 출처 'Niketh Vellanki, Kanji, Unsplash, 2017.02.05'

2. 붓 펜 사용법

캘리그라피에 대한 대중들의 관심이 높아지면서 더욱 다양한 종류의 붓 펜이 생겨나고 있다. 붓 펜은 재질에 따라 사용법이나 적합한 글씨체가 달라질 수 있다. 따라서 붓 펜을 구매할 때에는 어떤 문자를 쓸 것인지, 어떤 글씨체를 쓰고 싶은지 미리 파악하는 것이 좋다.

① 모필
모필 재질은 붓처럼 털로 만들어진 붓 펜으로, 붓과 비슷한 느낌을 낼 수 있고 다양한 표현이 가능하다. 모필 재질의 붓 펜은 붓 끝이 부드럽기 때문에 초보자가 사용하기 위해서는 어느 정도 연습이 필요하다.

② 스펀지
스펀지 재질은 붓의 느낌과는 다르며 깔끔한 획을 표현하기에 좋다. 스펀지 재질은 붓 끝이 단단한 편이기 때문에 초보자가 다루기 쉽다. 하지만 모필 재질에 비해 표현할 수 있는 느낌이 제한적이라는 단점이 있다.

붓 펜을 사용할 때는 연필 잡듯이 잡아야 한다. 사람마다 연필을 잡는 방법이 조금씩 다르고, 갑자기 잡는 방법을 변경하면 적응하기 힘들므로, 평소에 본인이 연필 잡는 방법 그대로 붓 펜을 잡아야 빠르게 적응할 수 있다. 다만, 잡는 방법에 따라 획의 모양이나 느낌이 달라질 수 있기 때문에 상황에 맞게 잡는 방법을 달리 할 수 있어야 한다.

붓 펜을 처음 사용하면 평소에 본인이 연필 잡는 방법을 인지하지 못해, 붓을 잡듯 세워서 잡거나 손날이 공중에 뜬 채로 잡는 경우가 많다. 서예를 하듯 붓을 세우거나 손을 들고 글씨를 쓰면, 거친 모양이 생기거나 획이 흔들릴 수 있으므로 주의해야 한다.

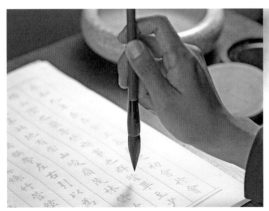

이미지 출처 (좌) 'xb100, Chinese calligraphy scene text:Chinese ancient prose, Freepik, 2017'
　　　　　 (우) 'evening_tao, Hand close-up of student holding a crayon, Freepik, 2017'

3. 기본 획

① 필압과 갈필

붓 펜은 우리가 평소에 쓰는 볼펜과 달리 획의 굵기를 자유자재로 조절할 수 있다. 획의 굵기를 조절하기 위해서 필압(筆壓)의 강약을 다룰 수 있어야 한다. 필압이란, 글씨를 쓸 때 도구의 끝에 가해지는 힘을 말한다. 붓 펜으로 그을 수 있는 가장 얇은 획부터 가장 두꺼운 획까지 다양하게 그어보면서 원하는 굵기를 조절할 수 있도록 연습해야 한다.

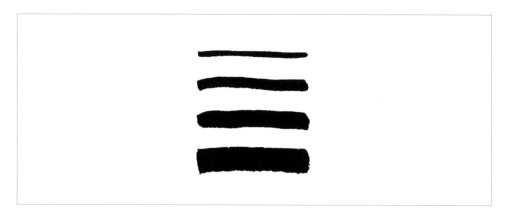

갈필(渴筆)은 붓에 먹을 조금만 묻혀서 사용하거나 필속(筆速)을 빠르게 하여 획을 거칠게 하는 기법이다. 붓 펜을 사용하는 속도를 조절함으로써 때에 따라 획을 깔끔하게, 거칠게 표현해줄 수 있어야 한다. 천천히 그으면 획이 깔끔하고, 빠르게 그으면 획이 갈라진다.

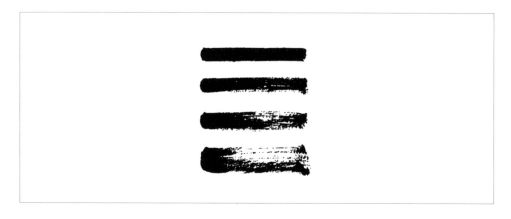

② 획의 모양

캘리그라피와 일반 글씨의 차이는 획의 모양에서 크게 느껴진다. 일반 펜은 획의 굵기가 일정해 획의 모양에 변화가 없다. 따라서 평소에 글씨를 쓸 때는 획의 모양을 고려하지 않지만, 붓 펜은 획의 모양을 고려해야 한다. 이처럼, 캘리그라피를 하기 위해서는 단순히 글씨를 쓰는 개념으로 다가서면 안 된다. 글씨를 구성하는 획의 모양을 그려내고, 각 획들이 조화를 이루도록 디자인해야 한다.

붓 펜은 잡는 방향에 따라 획의 모양이 달라지기 때문에 몸을 기준으로 수평, 대각선, 수직 등 방향에 따라 어떤 모양의 획이 나오는지 이해해야 한다. 내가 쓰고자 하는 글씨체에 따라서 붓 펜을 잡는 방향을 다르게 하여 원하는 획의 모양을 그릴 수 있도록 해야 한다.

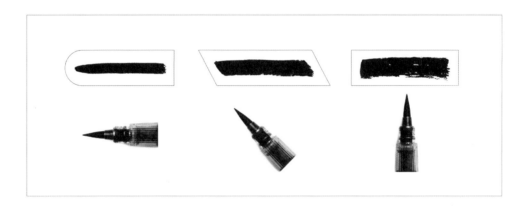

✏ 실습 01 붓 펜을 사용하여 필압을 표현해보세요.

✏️ 실습 02 붓 펜을 사용하여 갈필을 표현해보세요.

실습 03 붓 펜을 잡는 방향을 다르게 하여 획의 모양을 조절해보세요.

✏️ 실습 04 붓 펜을 사용하여 한 획 안에서 필압을 조절해보세요.

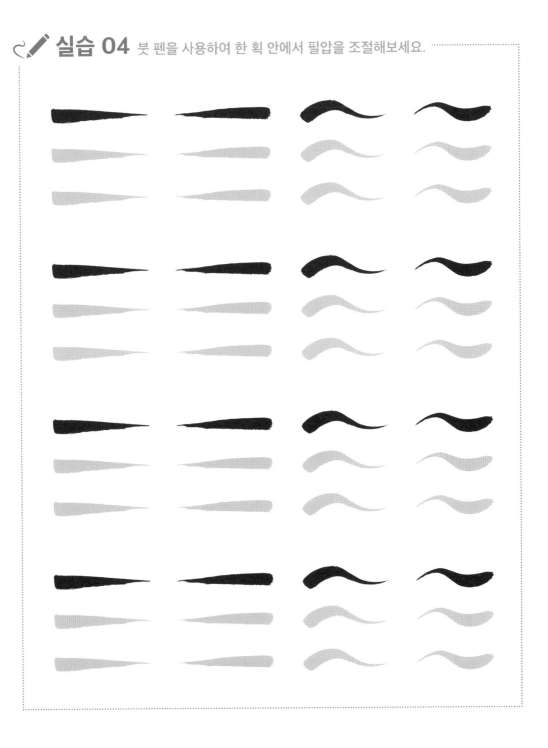

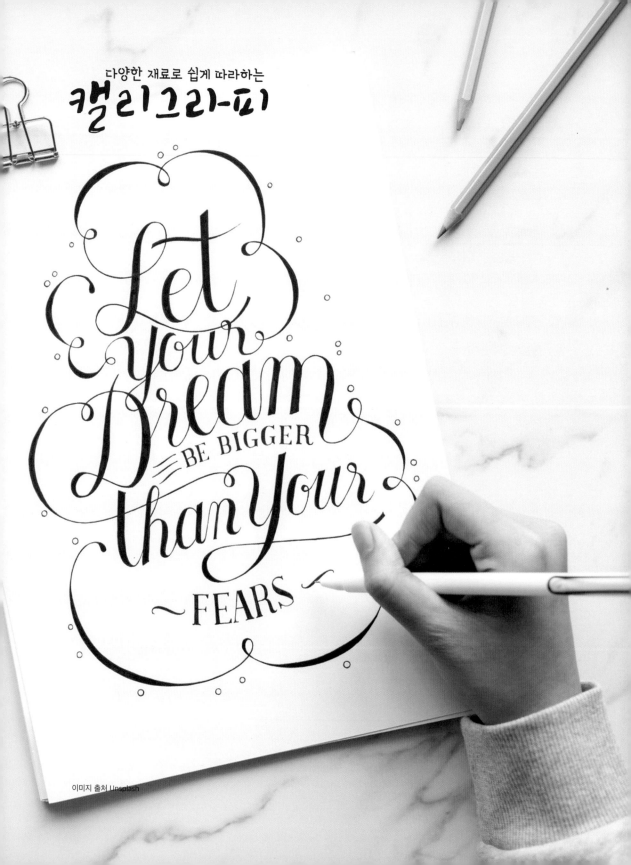

다양한 재료로 쉽게 따라하는
캘리그라-피

Part. 02
단어 쓰기

1. 임서에 대한 이해

캘리그라피를 처음 시작하기 위해서는 먼저 누군가의 글씨체를 본떠 따라 쓰는 연습을 해야 한다. 이 과정을 임서(臨書)라고 부르며, 글씨를 배우기 위해 그 글씨를 쓰는 방법과 형태의 원리에 대해 익히는 것이다. 초보자는 어떤 글씨가 좋은 글씨인지 판단하기 어렵기 때문에 반드시 잘 써진 글씨를 따라 쓰는 연습을 해야 하며, 글씨에 대한 감각을 익혀야 한다.

임서는 형림(形臨), 의림(意臨), 배림(背臨) 등 3가지 과정으로 나눌 수 있다. 임서를 마치면 비로소 나만의 글씨체를 가지는 창작의 단계인 자운(自運)에 들어서게 된다. 글씨의 형태와 의미를 제대로 이해하지 못한 상태에서 자운을 하는 것은 곤란하다. 따라서 초보자의 경우 반드시 임서에 많은 노력을 기울여야 하고, 어느 정도 실력이 쌓인 후 개성을 담은 글씨체를 쓸 수 있도록 해야 한다.

① 형림
글씨의 형태 자체를 충실히 따라 쓰며 글씨를 쓰는 기술을 익히는 것을 형림이라고 한다.
② 의림
형림을 통해 글씨의 형태를 익히게 된 후 그 글씨에 담긴 정신과 의미에 집중하는 것이다.
③ 배림
형림과 의림을 거쳐 글씨본을 보지 않고도 글씨체를 그대로 쓸 수 있는 것을 의미한다.
④ 자운
자운은 타인의 글씨를 참고하지 않고 글씨체를 연구하여 자신만의 개성을 담아 쓰는 것을 말한다.

2. 단어 임서하기

글씨본을 보고 임서를 할 때는 평소 글씨체가 나오지 않도록 주의해야 한다. 글씨가 아닌 그림이라고 생각하며 획의 미세한 모양과 기울기 등을 최대한 흉내 낼 수 있어야 한다. 글씨라고 생각하는 순간, 평소 본인의 글씨체가 나오기 때문에 글씨본의 모양에 집중할 필요가 있다. 또한 글씨본을 보며 획순을 미리 파악하는 것이 좋다. 획순에 따라 모양이 달라지므로, 글씨를 쓸 때 어떤 순서로 획을 그었는지 이해하고 따라 써야 한다.

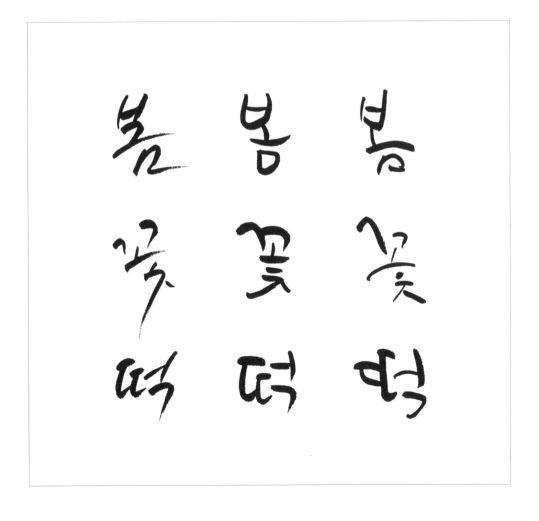

사랑 사랑 사랑

행복 행복 행복

감사 감사 감사

수고했어 수고했어

대한민국 대한민국

꽃피는봄 꽃피는봄

✏️ 실습 01 붓 펜을 사용하여 아래 단어를 임서해보세요.

광 물 손

실습 01 붓 펜을 사용하여 아래 단어를 임서해보세요.

칼 물 손

실습 01 　붓 펜을 사용하여 아래 단어를 임서해보세요.

콸　　물　　손

실습 02 붓 펜을 사용하여 아래 단어를 임서해보세요.

구름 하늘 햇빛

✎ **실습 02** 붓 펜을 사용하여 아래 단어를 임서해보세요.

구름 하늘 햇빛

실습 02 붓 펜을 사용하여 아래 단어를 임서해보세요.

구름　　　하늘　　　햇빛

구름　　　하늘　　　햇빛

구름　　　하늘　　　햇빛

구름　　　하늘　　　햇빛

✏️ **실습 03** 붓 펜을 사용하여 아래 단어를 임서해보세요.

오늘하루 보고싶어

✏️ 실습 03 붓 펜을 사용하여 아래 단어를 임서해보세요.

오늘하루 보고싶어

오늘하루 보고싶어

오늘하루 보고싶어

오늘하루 보고싶어

실습 03 붓 펜을 사용하여 아래 단어를 임서해보세요.

오늘하루 보고싶어

오늘하루 보고싶어

오늘하루 보고싶어

오늘하루 보고싶어

✐ **실습 04** 붓 펜을 사용하여 아래 단어를 임서해보세요.

정말많이

✎ 실습 04 붓 펜을 사용하여 아래 단어를 임서해보세요.

정말미움이

THE LETTE

a rising
tide lifts
all boats.

다양한 재료로 쉽게 따라하는
캘리그라피

일반 글씨와
캘리그라피의 차이

1. 사각 틀 벗어나기

처음 한글을 배울 때는 사각 틀을 기준으로 반듯하게 쓰는 법을 배운다. 이러한 사각 틀은 글씨를 깔끔하게 만들어 가독성을 높여주지만 밋밋한 느낌을 줄 수 있다. 캘리그라피는 밋밋한 느낌을 피하고 시각적으로 재미있는 형태를 만들기 위해 사각 틀을 벗어나는 형태가 많다. 하지만 대부분의 사람들은 평소 글씨를 쓸 때 사각 틀에 맞추는 습관이 있어, 캘리그라피를 할 때도 자신도 모르게 밋밋한 형태가 나오는 경우가 많다. 처음 글씨를 배울 때와 반대로, 사각 틀을 일부러 깨는 연습이 필요하다.

사각 틀을 깨는 동시에, 글씨의 기본 형태를 지켜 가독성도 유지해야 한다. 따라서 너무 과장되지 않으면서도 시각적인 재미를 줄 수 있는 요소를 찾는 것이 중요하다. 자간을 가깝게 하고, 글씨의 높낮이나 획의 길이에 변화를 주면서 심미성과 가독성을 동시에 충족할 수 있는 형태를 만들도록 한다.

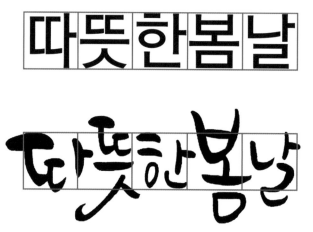

2. 구성과 배치

말소리의 단위인 음절은 초성, 중성, 종성, 즉 삼성으로 이루어지며, 한글은 이러한 삼성을 자음과 모음으로 표기한다. 따라서 한글을 쓰기 위해서는 초성, 중성, 종성의 구성과 배치를 이해해야 한다. 일반 글씨는 어떤 글자든 항상 같은 사각 틀을 기준으로 가득 채워 적지만, 캘리그라피는 시각적으로 여유와 재미를 주기 위해 한글의 구성에 따라 변화를 준다.

한 글자의 획 수가 적으면 크기가 작아지고, 획 수가 많으면 크기가 커지는 식으로 글씨의 크기에 변화를 줘야 하며, 받침의 유무에 따라 글씨의 높낮이에 변화를 줘야 한다. 또한, 글자에 따라 초성, 중성, 종성의 배치에 변화를 줄 수 있어야 한다.

획이 적은 글자와 획이 많은 글자를 같은 크기로 쓰면 허전하거나 답답한 형태가 될 수 있다. 따라서 획과 획 사이의 간격을 적절히 유지하면서 획이 많은 글자는 더 크게 적는 것이 좋다. 글씨에 여유를 주면서 시각적인 변화를 줄 수 있는 방법이다.

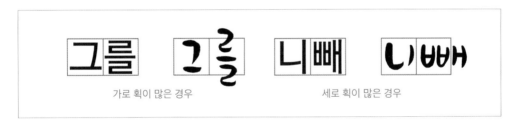

가로 획이 많은 경우 세로 획이 많은 경우

받침이 있는 글자는 획이 많아지기 때문에 받침이 없는 글자보다 크게 쓰는 것이 좋다. 또한, 받침은 아래쪽에 배치되기 때문에 글씨의 형태가 변할 수 있다. 상황에 따라 받침의 위치에 변화를 주어 전체적인 안정감을 찾아야 한다.

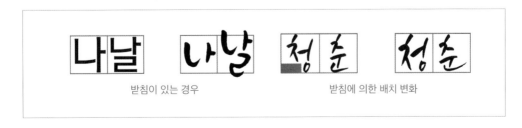

받침이 있는 경우 받침에 의한 배치 변화

3. 간격 조절

캘리그라피를 할 때는 글귀가 하나의 덩어리로 보이도록 하는 것이 좋다. 사각 틀에 맞춰 넣다 보면 글자와 글자 사이의 간격인 자간, 줄과 줄 사이의 간격인 행간이 멀어지게 된다. 자간과 행간을 가깝게 하여 글씨 사이의 빈 공간을 줄여주고, 글자의 구성 요소들을 조화롭게 해야 한다. 다만, 자간과 행간이 너무 가까워지면 글씨에 여유로움이 사라져 답답해질 수 있고, 각 글자가 서로를 침범해 좋지 않은 형태가 될 수 있으니 주의해야 한다.

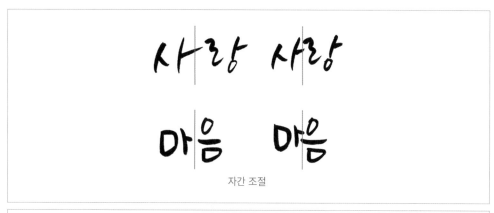

자간 조절

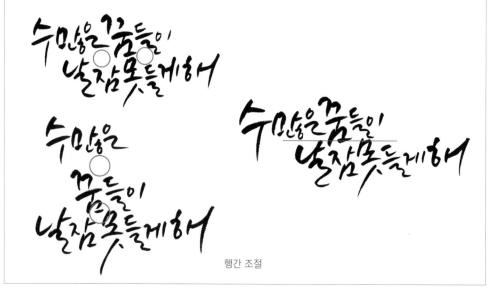

행간 조절

실습 01 아래 문장을 임서해보세요.

감사합니다

실습 02 아래 문장을 임서해보세요.

매일
널
생각해

실습 03 아래 문장을 임서해보세요.

✎ **실습 03** 아래 문장을 임서해보세요.

흘날리는 백꽃잎

흘날리는 백꽃잎

흘날리는 백꽃잎

실습 03 아래 문장을 임서해보세요.

흩날리는 백꽃잎

✎ **실습 04** 아래 문장을 임서해보세요.

오늘은 커숕퇴!

실습 05 아래 문장을 임서해보세요.

괴로움에
선하나를 그으면
외로움이 된다

실습 05 아래 문장을 임서해보세요.

괴로움에
선 하나를 그으면
외로움이 된다

괴로움에
선 하나를 그으면
외로움이 된다

실습 05 아래 문장을 임서해보세요.

괴로움에
선하나를그으면
외로움이된다

괴로움에
선하나를그으면
외로움이된다

DO
justly
love
mercy
walk
humbly

다양한 재료로 쉽게 따라하는
캘리그라피

Part. 04

포인트 주기
(흘림체)

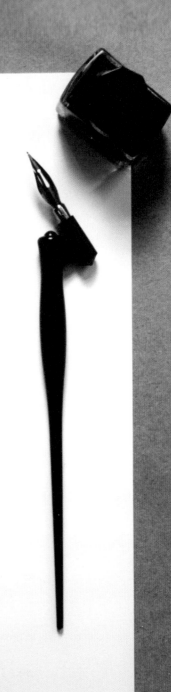

1. 돌출선 찾기

흘림체에서 포인트를 주기 위해서는 먼저 단어의 외곽에서 길게 뻗을 수 있는 돌출선을 찾아야 한다. 돌출선 중 1~2개의 선만 길게 빼주면 그 부분이 포인트가 된다. 어떤 획에서 포인트를 주느냐에 따라서 같은 글씨체이더라도 느낌이 달라질 수 있으며, 앞뒤로 어떤 글자가 오느냐에 따라 줄 수 있는 포인트가 달라질 수 있다.

따라서 캘리그라피를 하기 위해서는 한글 자음, 모음을 따로 연습하거나 한 글자씩 연습하는 것은 적합하지 않다. 각 글자간의 조화를 찾기 위해서는 단어나 문장 단위로 연습해야 알맞은 포인트를 찾아 적용할 수 있다

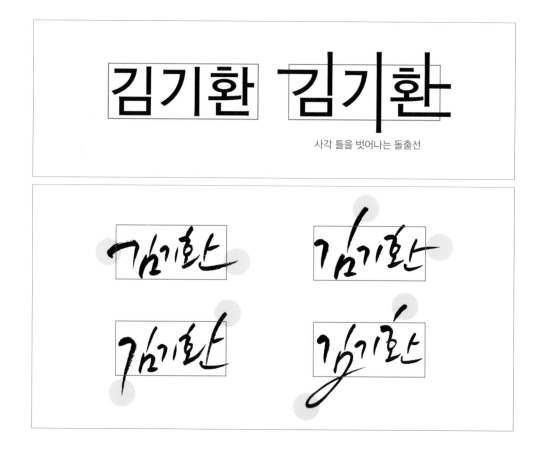

사각 틀을 벗어나는 돌출선

돌출선의 끝 처리를 뭉뚝하게 하면 글자 자체가 커지는 느낌을 준다. 다른 글자와의 조화를 안 좋게 만들기 때문에 돌출선의 끝 처리는 날카롭게 빼주는 것이 좋다. 또, 돌출선이 외곽으로 뻗지 않고 내부로 뻗게 되면 다른 글자를 침범하게 된다. 전체적인 구성을 해칠 수 있으니 주의해야 한다. 어떤 단어나 문장에서 중간 부분에 있는 돌출선을 너무 길게 뺄 경우 벽으로 나눈듯한 분리감을 줄 수 있다. 포인트보다는 조화로운 디자인이 우선되어야 한다.

뭉뚝한 돌출선 구성을 해치는 돌출선 분리감을 주는 돌출선

<안 좋은 예>

2. 흘림체의 특징

① 기울기

캘리그라피에서 중요한 요소 중 하나가 바로 기울기다. 가로 획과 세로 획을 바르게 그을 때와 기울기를 줄 때에 글씨에서 느껴지는 감정이 달라진다. 특히 흘림체를 쓸 때는 약간의 기울기가 있는 사선으로 써야 흘림체의 느낌을 살릴 수 있다.

수직선은 긴장감, 엄숙함, 고결한 느낌을 주고, 수평선은 평화와 안정감, 정적인 느낌을 준다. 사선은 동적이고 불안정한 느낌을 주며, 곡선은 우아하고 부드러운 느낌을 준다. 이러한 선의 특징을 이해하고, 표현하고자 하는 느낌에 따라 다르게 적용할 수 있어야 한다.

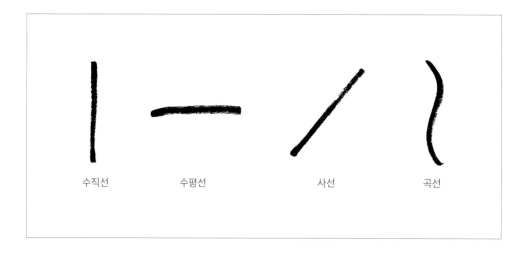

수직선 수평선 사선 곡선

② 붓 펜을 잡는 방법

획에 기울기를 주기 위해서는 붓 펜을 잡는 방법이 중요하다. 붓 펜을 너무 가깝게 잡거나 세워서 잡을 경우 획을 그을 수 있는 반경이 좁아지기 때문에 자연스러운 흘림체를 쓰기 어렵다. 따라서 흘림체를 쓰기 위해서는 너무 가깝게 잡지 않도록 주의하고, 붓 펜을 약간 눕힌 상태에서 쓰면 획을 그을 수 있는 반경이 넓어져 자연스럽게 흘려 쓸 수 있다.

단, 도구를 잡는 방법은 개인차가 있을 수 있으니 무조건 따르기보다는, 이를 참고해서 자신에게 알맞은 방법을 찾는 것이 좋다.

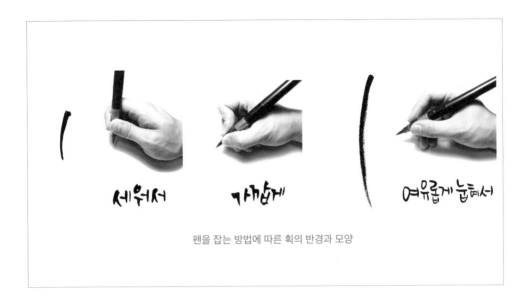

펜을 잡는 방법에 따른 획의 반경과 모양

③ 말린 획

처음 흘림체를 쓸 때는 세로 획이 말리는 경우가 많다. 오른손잡이는 글씨의 밖으로, 왼손잡이는 글씨의 안으로 말리기 쉽다. 획이 과하게 말린 형태는 글씨의 조화를 방해하므로 피하는 것이 좋다.

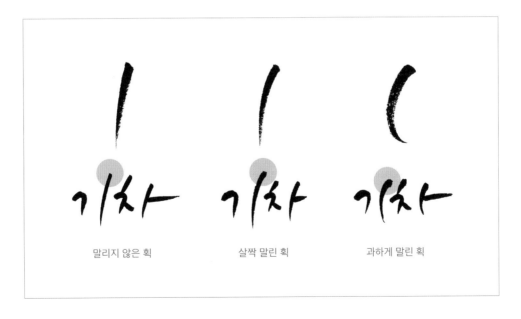

말리지 않은 획 살짝 말린 획 과하게 말린 획

3. 단어 실습하기

흘림체는 가로 획과 세로 획 모두 약간의 기울기를 줘야 하는데, 초보자의 경우 가로나 세로 중 하나의 획만 기울기를 주는 실수를 종종 한다. 특히 평소에 일반 글씨를 깔끔하게 잘 쓰는 사람들이 세로 획에 기울기를 주지 않는 경우가 많다. 가로, 세로 중 하나의 획만 기울기를 주면 어색한 형태가 될 수 있으니 주의해야 한다.

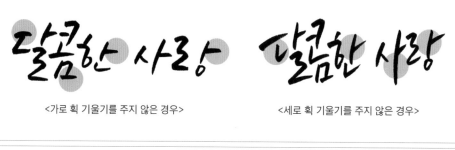

<가로 획 기울기를 주지 않은 경우> <세로 획 기울기를 주지 않은 경우>

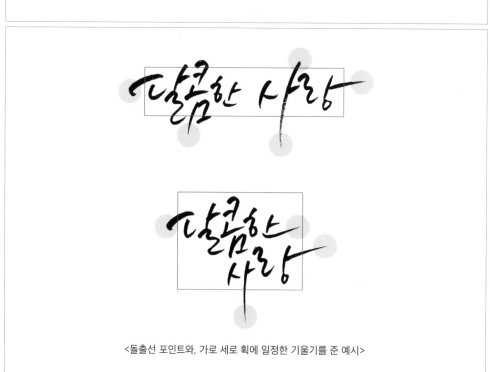

<돌출선 포인트와, 가로 세로 획에 일정한 기울기를 준 예시>

✏️ 실습 **01** 아래 문장을 임서해보세요.

계속 갈망하라

계속 갈망하라

계속 갈망하라

계속 갈망하라

실습 01 아래 문장을 임서해보세요.

계속 갈망하라

계속 갈망하라

계속 갈망하라

계속 갈망하라

✎ 실습 02 아래 문장을 임서해보세요.

따스한 바람

✎ **실습 02** 아래 문장을 임서해보세요.

따스한 바람

실습 03 아래 문장을 임서해보세요.

인생은
지도없는 여행과 같다

인생은
지도없는 여행과 같다

인생은
지도없는 여행과 같다

인생은
지도없는 여행과 같다

실습 03 아래 문장을 임서해보세요.

인생은 지도없는 여행과 같다

실습 04 아래 문장을 임서해보세요.

꽃이 지고 피듯
사랑도 지고 핀다

✎ **실습 04** 아래 문장을 임서해보세요.

꽃이 지고 피듯
사랑도 지고 핀다

꽃이 지고 피듯
사랑도 지고 핀다

꽃이 지고 피듯
사랑도 지고 핀다

꽃이 지고 피듯
사랑도 지고 핀다

실습 05 다음 문장의 예시를 보지 않고, 흘림체의 특징을 살려
직접 캘리그라피로 써보세요.

> 빛나는 하루

> 덕수궁 돌담길

실습 06 다음 문장의 예시를 보지 않고, 흘림체의 특징을 살려 직접 캘리그라피로 써보세요.

어릴 적 화려했던 꿈

오늘이 가장 멋진 날

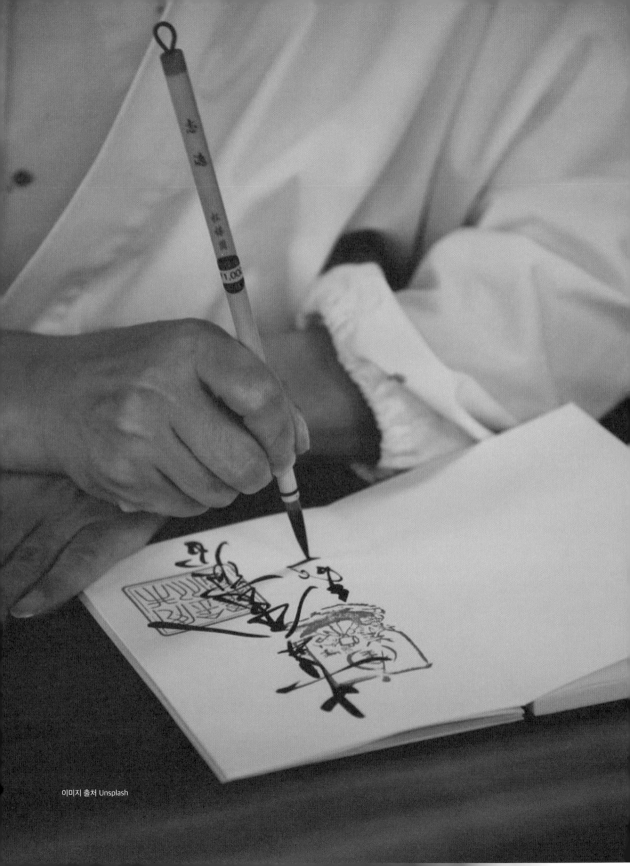

다양한 재료로 쉽게 따라하는
캘리그라피

Part. 05

포인트 주기
(귀여운체)

1. 귀여운체의 특징

귀여운 느낌을 주기 위해서는 초성과 모음의 비율이 가장 중요하다. 어떤 글자든 초성이 커야 하며, 모음은 초성과 같은 크기이거나 더 작은 크기여야 한다. 모음이 초성보다 클 경우 귀여운 느낌은 사라지고 애매한 형태가 될 수 있으므로 주의해야 한다.

귀여운체를 쓸 때 획 모양은 딱딱하지 않게 말아주듯이 쓰는 것이 중요하다. 획의 시작 부분은 둥글고, 끝 부분은 얇아지는 바나나 모양의 획으로 글씨를 써야 더욱 귀여운 느낌을 줄 수 있다. 획의 모양이 뭉뚝한 일자 형태가 되면 딱딱한 느낌의 글씨체가 되므로 주의해야 한다.

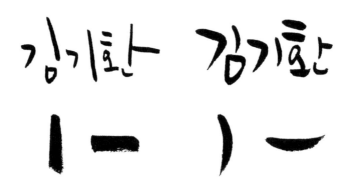

귀여운체에 적합하지 않은 예시 귀여운체에 적합한 예시

2. 글씨와 변형과 가획

① 변형

귀여운체에서의 변형은 흘림체 포인트와 비슷하다고 볼 수 있다. 다만, 획이 길어지면 귀여운 느낌이 사라지기 때문에 밖으로 길게 뻗지 않고 말아주는 방식으로 포인트를 준다. 획의 끝 부분을 둥글게 말아줌으로써 귀여운 느낌을 극대화할 수 있다. 또, 획의 끝을 말아주는 것뿐만 아니라 'ㅇ'과 'ㅁ'을 골뱅이처럼 말아줄 수도 있다

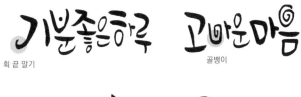

획 끝 말기 골뱅이

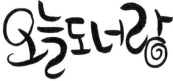

② 가획

가획은 한글 창제의 원리 중 하나로, 원래의 글자에서 획을 더하는 것을 말한다. 즉, 'ㄱ'에 가획을 하면 'ㅋ'이 되는 것을 의미하는데, 캘리그라피에서는 글씨의 변형을 위해 가획을 할 수 있다. 가획을 하더라도 뜻을 이해할 수 있는 자음은 'ㄹ', 'ㅁ', 'ㅂ', 'ㅇ', 'ㅍ', 'ㅎ'이 있다. 가획을 하면 기존의 형태와 달라지기 때문에 개성 있는 표현이 가능한 반면, 가독성이 떨어지므로 주의해야 한다. 아래 예시 외에도 의미가 변하지 않는다면 다양한 방식으로 시도할 수 있다.

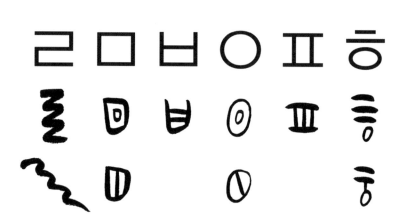

캘리그라피에서의 가획 예시

캘리그라피에서의 가획 예시

✏️ **실습 01** 아래 문장을 임서해보세요.

행복하자

걱정말아요

햇살보다
눈부신내인생

오늘은
내가제일
예쁘다

✎ **실습 01** 아래 문장을 임서해보세요.

행복하자　　　　행복하자

걱정말아요　　　걱정말아요

햇살보다　　　　햇살보다
눈부신내인생　　눈부신내인생

오늘은　　　　　오늘은
내가제일　　　　내가제일
예쁘다　　　　　예쁘다

✏️ 실습 01 아래 문장을 임서해보세요.

행복하자

걱정말아요

햇살보다
눈부신내인생

오늘은
내가제일
예쁘다

행복하자

걱정말아요

햇살보다
눈부신내인생

오늘은
내가제일
예쁘다

실습 02 다음 문장의 예시를 보지 않고, 귀여운체의 특징을 살려
직접 캘리그라피로 써보세요.

빛나는 하루

덕수궁 돌담길

✎ **실습 03** 다음 문장의 예시를 보지 않고, 귀여운체의 특징을 살려 직접 캘리그라피로 써보세요.

어릴 적 화려했던 꿈

오늘이 가장 멋진 날

다양한 재료로 쉽게 따라하는
캘리그라피

Part. 06

문장 쓰기

1. 문장 포인트 주기

캘리그라피로 문장을 쓸 경우 짧은 단어를 쓸 때보다 구조상 어려움을 겪을 수 있다. 글자간의 공간을 적절히 배치하지 못 하거나, 포인트를 주지 못해 밋밋한 형태로 쓰는 경우가 많다. 따라서 문장의 구조를 이해하고 포인트를 줄 수 있어야 한다.

① 강약

캘리그라피는 글자의 크기와 획의 굵기 변화로 전체적인 강약을 줄 수 있다. 초보자는 어떤 부분을 강하게 써야 하는지 막막할 수 있는데, 가장 쉬운 방법으로는 첫 글자 또는 명사를 강하게 쓰면 된다. 첫 글자가 뒤에 오는 글자보다 글씨가 컸을 때 안정감을 줄 수 있고, 문장에서 중요한 의미를 담고 있는 명사를 크거나 굵게 쓰면 문장의 의미를 더욱 강조해서 쓸 수 있다.

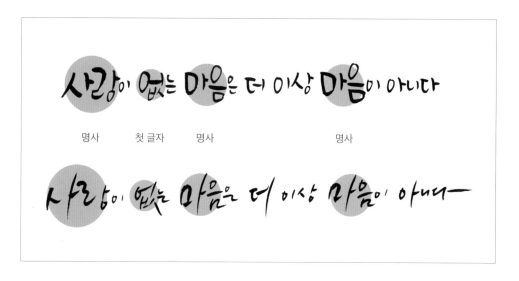

문장을 여러 줄로 쓸 때에는 단순히 명사나 첫 글자를 강하게 쓰는 것만으로는 좋은 구조를 만들기가 어렵다. 의미 전달을 위해 명사를 강하게 써주는 것은 좋지만, 전체적인 구조에서 강약이 골고루 퍼져있게 배치시켜줘야 안정감 있는 형태를 만들 수 있다. 강한 글씨가 한 쪽에 치우쳐 있지 않도록 전체적으로 골고루 분산시켜주는 것이 중요하다.

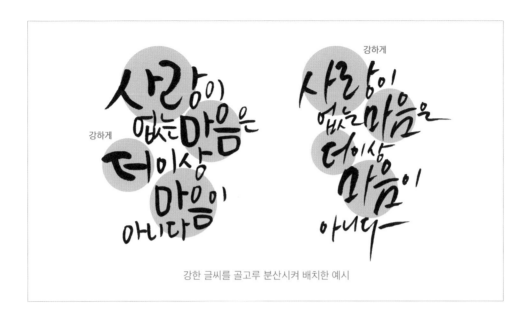

강한 글씨를 골고루 분산시켜 배치한 예시

② 돌출선

흘림체에서 포인트를 줄 때와 마찬가지로 문장을 쓴 후 테두리에서 돌출선을 찾아야 한다. 이는 1줄로 쓸 때뿐만 아니라 2줄 이상으로 쓸 때에도 적용하는 방법으로, 각 글자가 서로 침범하지 않도록 돌출선을 길게 빼면서 포인트를 줄 수 있다.

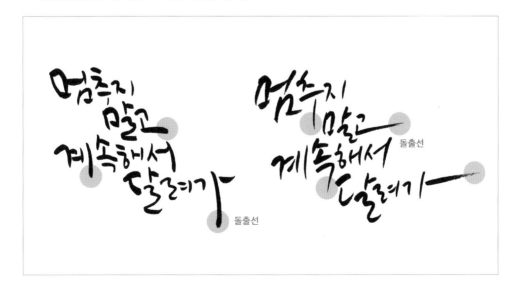

2. 화이트 리버

2줄 이상으로 긴 문장을 써야 할 때에는 띄어쓰기를 주의해야 한다. 2줄 이상으로 문장을 쓰게 되면 각 줄의 띄어쓰기가 이어져 보이는 현상이 생길 수 있는데, 이를 화이트 리버라고 한다. 단어와 단어 사이의 흰 여백이 이어져 강줄기처럼 보이는 현상이다. 이러한 화이트 리버는 수직적 방향성을 가지고 있기 때문에 문장을 읽기 위한 수평적 시선의 흐름에 방해를 준다. 따라서 각 줄의 배치를 엇갈리게 해 띄어쓰기가 이어져 보이지 않도록 구성하는 것이 중요하다.

화이트 리버 예시

화이트 리버를 의도적으로 피한 예시

캘리그라피는 띄어쓰기를 할 경우 화이트 리버가 아니더라도 글씨가 분리되어 있는 것처럼 느껴지는 시각적인 방해를 받을 수 있기 때문에 띄어쓰기를 하지 않는 경우도 많다. 띄어쓰기를 하지 않으면 가독성이 떨어질 수 있는데, 이를 해결하기 위해서는 띄어쓰기 뒤에 오는 첫 글자를 강하게 써주면서 앞 글자와의 변화를 주는 것이 좋다. 띄어쓰기를 하지 않는 대신 글씨의 강약 변화로 가독성을 높여주고, 동시에 화이트 리버 현상도 피할 수 있다.

화이트 리버

좋은 예 1(화이트 리버를 피한 경우)

강약 변화로 앞 글자와 구분

좋은 예 2(띄어쓰기를 하지 않은 경우)

✎ **실습 01** 다음 문장을 포인트와 화이트 리버를 주의하며 임서해보세요.

중력처럼 너에게 이끌려

실습 01 다음 문장을 포인트와 화이트 리버를 주의하며 임서해보세요.

✎ 실습 02 다음 문장을 포인트와 화이트 리버를 주의하며 임서해보세요.

어둠 속에서 만난
너는 빛이야

어둠 속에서 만난
너는 빛이야

어둠 속에서 만난
너는 빛이야

어둠 속에서 만난
너는 빛이야

✏️ **실습 02** 다음 문장을 포인트와 화이트 리버를 주의하며 임서해보세요.

어둠 속에서 만난
너는 빛이야

✎ **실습 03** 다음 문장을 포인트와 화이트 리버를 주의하며 임서해보세요.

어디서나 따라오는
저 달만이 날 위로해

실습 03 다음 문장을 포인트와 화이트 리버를 주의하며 임서해보세요.

어디서나 따라오는
저 달만이 날 위로해

실습 04 다음 문장을 포인트와 화이트 리버를 주의하며 임서해보세요.

맹물에 조약돌을
삶아 먹더라도
제 멋에 산다

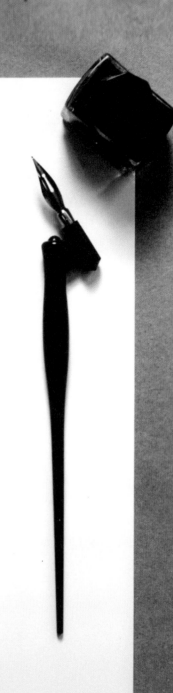

책갈피와 엽서 만들기

1. 종이 선택하기

① 평량

책갈피와 엽서를 만들 때에는 너무 얇은 종이는 사용하지 않는 것이 좋다. 적절한 두께의 종이를 사용해야 목적에 알맞게 만들 수 있다. 종이의 두께는 mm로 구분하기 어렵기 때문에 두께가 아닌 평량으로 구분한다. 평량이란, 1㎡ 면적의 종이의 무게를 말한다. 평량이 높을수록 두껍다고 볼 수 있지만, 종이의 종류에 따라 약간의 차이가 있다. 일반적으로 사용하는 A4 용지가 75g 정도이며, 엽서는 200g 이상, 책갈피는 300g 이상의 종이를 사용하는 것이 좋다.

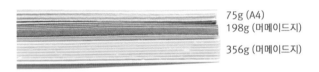

75g (A4)
198g (머메이드지)
356g (머메이드지)

② 밀도

종이는 밀도가 높을수록 흡수력이 낮고, 밀도가 낮을수록 흡수력이 높다. 밀도가 너무 높은 종이를 사용하게 되면 잉크가 마르는 시간이 길어져 실수로 글씨를 망가트릴 수 있다. 반대로 밀도가 너무 낮은 종이는 번짐이 생겨 글씨의 형태가 일그러질 수 있다. 밀도는 직접 써보지 않으면 쉽게 구분할 수 없는데, 코팅이 된 듯 매끈하다면 밀도가 높고, 거친 질감이 있다면 밀도가 낮은 것으로 생각하면 된다.

2. 디자인적 균형

디자인에서 말하는 균형이란, 시각적인 무게감을 동등하게 분배하여 구성하는 것을 말한다. 균형은 쉽게 대칭과 비대칭으로 나눌 수 있다. 대칭은 중심을 기준으로 상, 하, 좌, 우가 대칭을 이루는 것으로, 안정적인 느낌을 준다. 다만, 딱딱하고 정적인 느낌을 줘서 시각적인 재미가 사라질 수 있다. 비대칭은 상, 하, 좌, 우가 대칭을 이루지는 않지만 시각적으로 균형이 느껴지는 것이다. 긴장감을 주지만 동시에 개성적이며 감각적인 느낌을 준다. 강한 쪽은 좁고 작게 구성하고, 약한 쪽은 넓고 크게 구성하면 비대칭을 이룬다.

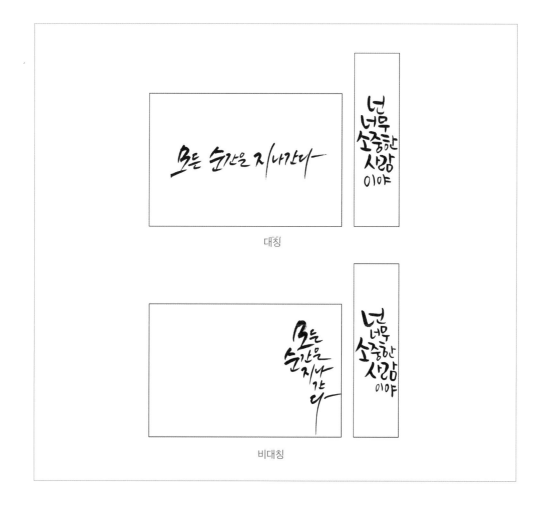

캘리그라피를 할 때에도 이러한 균형을 잘 활용해야 하며, 어떤 면에서는 글씨체보다 균형이
더욱 중요하다고 볼 수도 있다. 글씨체를 아무리 잘 쓰더라도 균형이 어색하면 시각적으로 불
안감이 생겨 좋은 디자인이 될 수 없다. 초보자의 경우 균형을 제대로 잡지 못하고 첫 글자 방
향으로 치우쳐서 쓰는 실수를 많이 한다. 따라서 균형을 잡을 수 있도록 주의해야 하며, 한 쪽
으로 치우쳤다면 반대 방향에 그림을 추가해 균형을 잡아주는 것이 좋다.

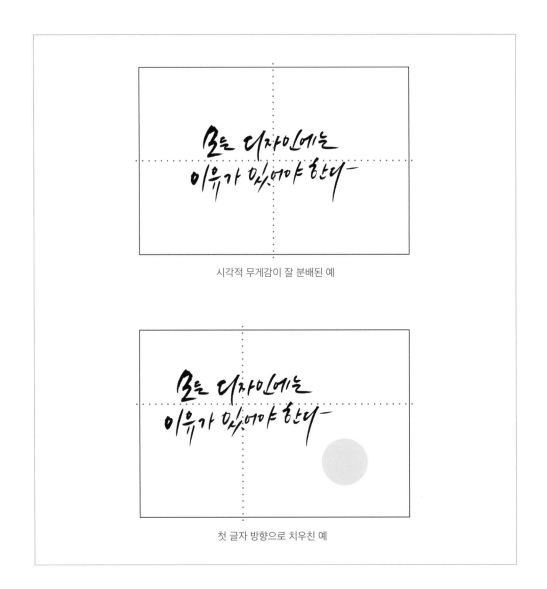

시각적 무게감이 잘 분배된 예

첫 글자 방향으로 치우친 예

✎ 실습 01 다음 문장을 임서하여 책갈피와 엽서를 만들어보세요.

✏️ 실습 01 다음 문장을 임서하여 책갈피와 엽서를 만들어보세요.

실습 02 다음 문장을 임서하여 책갈피와 엽서를 만들어보세요.

실습 02 다음 문장을 임서하여 책갈피와 엽서를 만들어보세요.

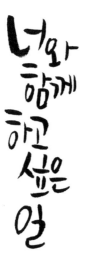

✏️ **실습 03** 다음 문장을 임서하여 책갈피와 엽서를 만들어보세요.

어쩌면
너는
이미
누군가의
별
이다

✏️ **실습 03** 다음 문장을 임서하여 책갈피와 엽서를 만들어보세요.

어쩌면
너는
이미
누군가의
별
이다

실습 04 다음 문장을 임서하여 책갈피와 엽서를 만들어보세요.

✎ **실습 04** 다음 문장을 임서하여 책갈피와 엽서를 만들어보세요.

밤이 높을수록
그림자는 길어지는 법이다~

밤이 높을수록
그림자는 길어지는 법이다~

실습 04 다음 문장을 임서하여 책갈피와 엽서를 만들어보세요.

별빛이 높을수록
그림자는 길어지는 법이다

별빛이 높을수록
그림자는 길어지는 법이다

✐ **실습 05** 다음 문장을 임서하여 책갈피와 엽서를 만들어보세요.

당신이 진정 믿는 일은
반드시 이루어진다

실습 05 다음 문장을 임서하여 책갈피와 엽서를 만들어보세요.

당신이 진정 믿는 일은 반드시 이루어진다

당신이 진정 믿는 일은 반드시 이루어진다

✏️ 실습 05 다음 문장을 임서하여 책갈피와 엽서를 만들어보세요.

당신이 진정 믿는 일은
반드시 이루어진다

당신이 진정 믿는 일은
반드시 이루어진다

Christmas
Greetings

다양한 재료로 쉽게 따라하는
캘리그라피

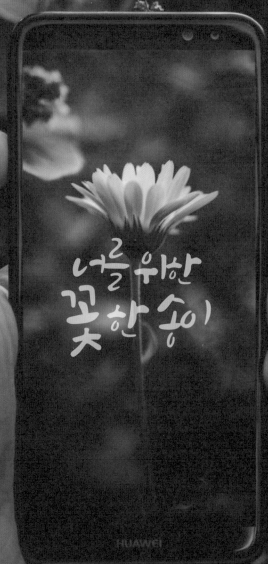

너를위한
꽃한송이

다양한 재료로 쉽게 따라하는
캘리그라피

Part. 08

스마트폰 앱으로
합성하기

1. 3분할 구도

이미지에 글씨가 들어갈 수 있는 공간을 카피스페이스(Copyspace)라고 하며, 캘리그라피를 사진에 합성하기 위해서는 카피스페이스가 있는 사진을 준비하는 것이 좋다. 카피스페이스가 있는 사진을 직접 촬영할 경우 유용하게 쓰일 수 있는 사진 구도법이 3분할 구도이다. 3분할 구도는 사진 프레임을 가로, 세로로 각각 3등분하는 선을 긋고, 그 선의 교차점 네 점에 피사체를 배치시키는 것이다. 중요한 요소는 선을 따라 흐르도록 배치시킨다.

이는 안정감 있고 분위기 있는 사진을 연출할 수 있는 사진 구도법이다. 앞서 배웠던 디자인적 균형의 비대칭 균형과 비슷하다고 볼 수 있다. 3분할 구도로 피사체를 한 쪽에 배치시키고, 반대쪽 카피스페이스에 캘리그라피를 배치시키면 안정감 있는 캘리그라피 이미지를 만들 수 있다.

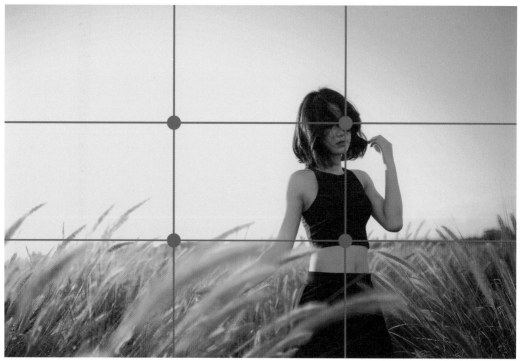

이미지 원본 출처 'Larm Rmah, –, Unsplash, 2015.11.24'

2. 앱 사용법

사진에 캘리그라피를 합성할 수 있는 스마트폰 앱은 대표적으로 '감성공장'과 '픽스아트'가 있다. 감성공장은 캘리그라피를 사진에 합성하기 위해 만들어진 앱인 만큼 손쉽게 합성할 수 있다는 장점이 있다. 하지만 간단한 기능들만 있고, 아이폰은 유료 구매를 해야 한다는 단점이 있다. 픽스아트는 포토샵과 비슷할 정도로 다양한 기능들이 있는 앱이다. 다만, 기능이 너무 많고 합성을 하기 위한 방법을 숙지해야 되기 때문에 스마트폰 조작이 익숙하지 않은 사람은 연습이 필요하다.

① 감성공장

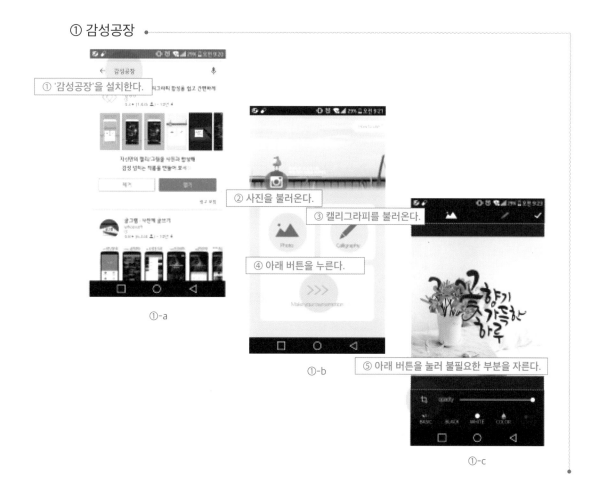

①-a

①-b

①-c

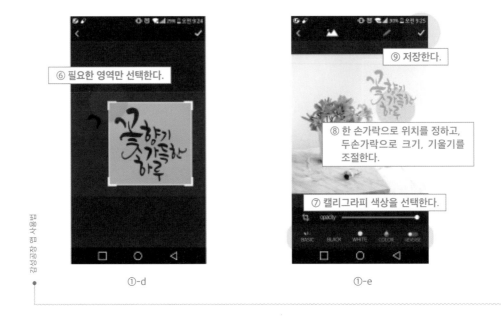

⑥ 필요한 영역만 선택한다.

⑨ 저장한다.

⑧ 한 손가락으로 위치를 정하고,
두손가락으로 크기, 기울기를
조절한다.

⑦ 캘리그라피 색상을 선택한다.

①-d

①-e

② 픽스아트

① '픽스아트'를 설치한다.

②-a

② '+' 버튼을 누른다.

②-b

이미지 원본 출처 'Alexandra Seinet, Peony vase, Unsplash, 2015.07.01'

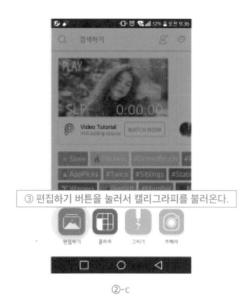

③ 편집하기 버튼을 눌러서 캘리그라피를 불러온다.

②-c

⑤ 곡선 버튼을 누른다.

④ 도구 버튼을 누른다.

②-d

⑦ 적용 버튼을 누른다.

⑥ 아래 선을 드래그해서 이 모양과 같게 만든다.

②-e

⑧ 자르기 버튼을 누른다.

②-f

⑩ 적용 버튼을 누른다.

⑨ 필요한 영역만 선택한다.

②-g

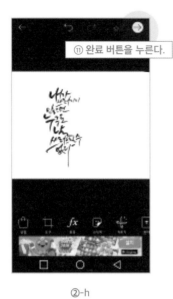

②-h

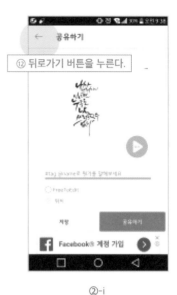

②-i

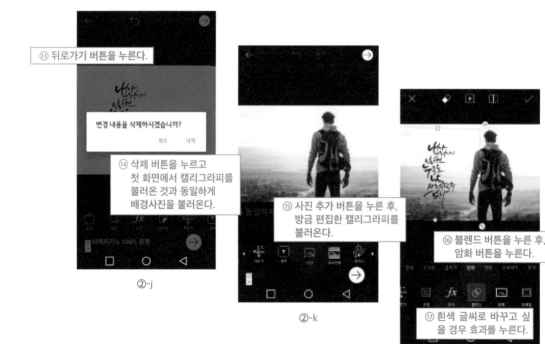

②-j

②-k

②-l

이미지 원본 출처 'Almos Bechtold, Just hold your dreams, Unsplash, 2017.10.23'

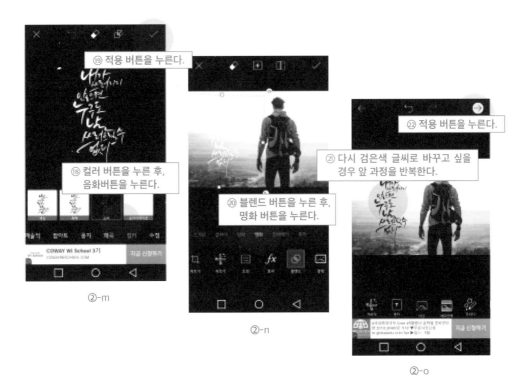

⑲ 적용 버튼을 누른다.

⑱ 컬러 버튼을 누른 후, 음화버튼을 누른다.

㉒ 적용 버튼을 누른다.

㉑ 다시 검은색 글씨로 바꾸고 싶을 경우 앞 과정을 반복한다.

⑳ 블렌드 버튼을 누른 후, 명화 버튼을 누른다.

②-m

②-n

②-o

㉓ 저장 버튼을 누른다.

②-p

㉔ 저장 버튼을 누른다.

②-q

실습 01 다음 문장을 임서하여 사진에 합성해보세요.

늦게 피는 꽃은 있어도 피지 않는 꽃은 없다~

✏️ 실습 01 다음 문장을 임서하여 사진에 합성해보세요.

늦게 피는 꽃은 있어도 피지 않는 꽃은 없다

늦게 피는 꽃은 있어도 피지 않는 꽃은 없다

늦게 피는 꽃은 있어도 피지 않는 꽃은 없다

늦게 피는 꽃은 있어도 피지 않는 꽃은 없다

✏️ 실습 02 다음 문장을 임서하여 사진에 합성해보세요.

눈을 감았을 때 후회가 되는 일은
하지 말아야 한다.

눈을 감았을 때 후회가 되는 일은
하지 말아야 한다.

눈을 감았을 때 후회가 되는 일은
하지 말아야 한다.

눈을 감았을 때 후회가 되는 일은
하지 말아야 한다.

✎ **실습 02** 다음 문장을 임서하여 사진에 합성해보세요.

눈을 감았을 때 후회가 되는 일은
하지 말아야 한다

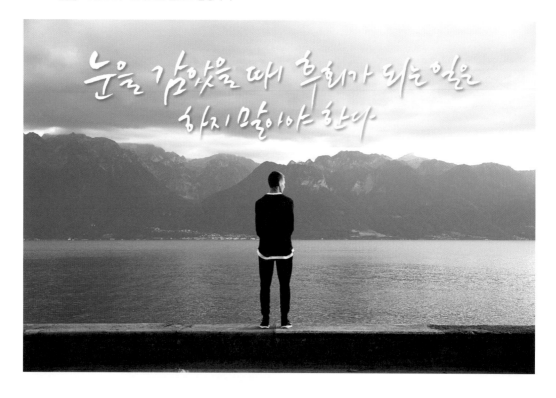

이미지 원본 출처 'Henry Be, –, Unsplash, 2016.06.05' / 'Joshua Earle, Solitude over tha lake, Unsplash, 2014.09.07'

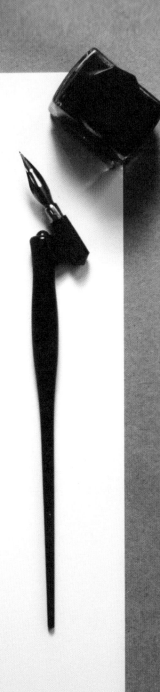

Part. 09

액자만들기

1. 액자 재료 준비하기

액자를 만들 때는 적합한 종이를 준비해야 한다. 일반적인 A4 용지를 사용해도 무방하지만, 시간이 지나 습기를 먹게 되면 액자에 넣더라도 종이가 울 수 있으니 주의해야 한다. A4 용지 외에 구하기 쉽고 액자용으로 괜찮은 종이는 백상지, 모조지, 머메이드지, 스노우지, 켄트지 등이 있다. 종이의 재질에 따라 글씨를 쓰는 느낌, 작품의 느낌이 다르므로, 다양한 종이를 직접 사용해보고 본인에게 잘 맞는 종이를 찾는 것이 좋다.

4×6 사이즈 액자라면 일반적인 엽서 사이즈(148mm×100mm)가 들어간다. 따라서 4×6 액자와 엽서를 준비해도 되고, 사이즈가 큰 종이를 재단해서 준비해도 된다. 초보자의 경우 균형을 잡기 어렵기 때문에 사이즈가 큰 종이에 글씨를 쓴 후에 균형을 맞춰서 자르는 것이 더 쉽다.

액자는 탁상용, 벽걸이용, 또는 겸용 액자가 있으므로 용도에 맞게 잘 확인해야 한다. 종이로 만들어진 종이액자도 프레임만 있고 다리가 없어 세우지 못하는 경우도 있으니 확인이 필요하다.

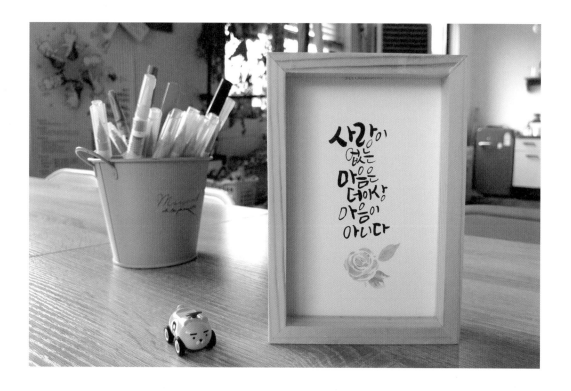

2. 작품의 구성

캘리그라피 작품은 창작이 중요한 만큼 형태에 구애 받지 않으며, 다양한 방식으로 구성할 수 있다. 다만, 작가 활동이 아닌 취미로 즐기는 경우에는 많은 사람들이 좋아하는 대중적인 구성으로 작품을 만드는 것이 좋을 수 있다.

특히 액자 등 캘리그라피 소품을 직접 만들어 지인에게 선물할 경우 상대방이 글귀를 읽고 좋아할 만한 작품 구성을 잡는 것이 목적에 알맞다고 볼 수 있다. 따라서, 개성이나 작품성에 치중하지 않고 가독성을 위주로 작품을 구성하는 게 좋다.
주로 액자에서 많이 볼 수 있는 작품의 구성은 중앙형, 사선형, 제목형 등이 있다.

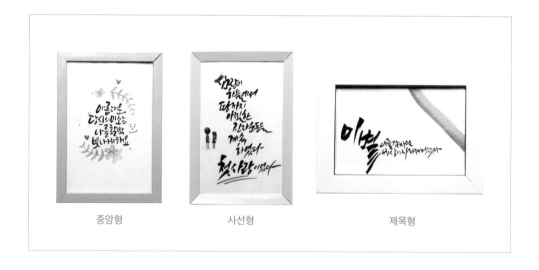

| 중앙형 | 사선형 | 제목형 |

① 중앙형

대칭 균형을 잡아 액자의 중앙에 글귀를 배치시키는 것이다.
초보자는 평소 글씨를 쓰던 습관이 남아있어 글귀를 왼쪽 정
렬 하는 경우가 많은데, 중앙형으로 쓸 때에는 글귀를 가운데
정렬로 맞추는 것이 좋다. 각 줄의 앞, 뒷부분이 지그재그로
배치되게 하여 밋밋한 느낌을 벗어날 수 있다.

중앙형

② 사선형

글자를 조금씩 우측으로 옮기면서 배치하는 구조다. 중앙형
과 마찬가지로 앞, 뒷부분이 지그재그로 배치되는 것이 좋고,
반대로 좌측으로 점점 이동하는 구조는 시선의 흐름을 어렵
게 해 가독성을 안 좋게 하므로 주의한다.

사선형

③ 제목형

제목이 되는 단어를 크게 배치시키고 전체 글귀를 작게 배치
하는 형태다. 글씨를 크게 쓸 때 획의 굵기는 그대로이고 크
기만 커지는 실수가 자주 나온다. 이러한 경우 굵기와 크기의
비율이 맞지 않으므로 획과 획 사이의 여백이 허전해지고, 글
씨의 힘도 약하게 느껴진다. 글씨가 커지면 굵기도 함께 두꺼
워질 수 있도록 주의해야 한다.

제목형

✏️ 실습 01 다음 작품을 따라 액자를 만들어보세요.

심장에
싹이
트는것같아
널향한
마음의싹

심장에
싹이
트는것같아
널향한
마음의싹

심장에
싹이
트는것같아
널향한
마음의싹

심장에
싹이
트는것같아
널향한
마음의싹

✏️ 실습 01 다음 작품을 따라 액자를 만들어보세요.

심장에
싹이
트는것같아
널향한
마음의 싹

심장에
싹이
트는것같아
널향한
마음의 싹

심장에
싹이
트는것같아
널향한
마음의 싹

심장에
싹이
트는것같아
널향한
마음의 싹

✐ 실습 02 다음 작품을 따라 액자를 만들어보세요.

✏️ 실습 02 다음 작품을 따라 액자를 만들어보세요.

저릿하게
몰려오는
기억에
나홀로
당신의
마음을
물끈해

실습 03 다음 작품을 따라 액자를 만들어보세요.

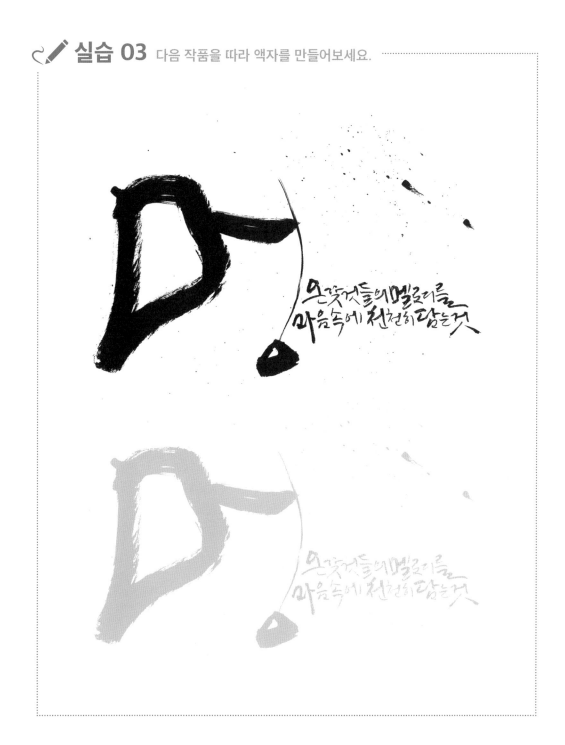

실습 03 다음 작품을 따라 액자를 만들어보세요.

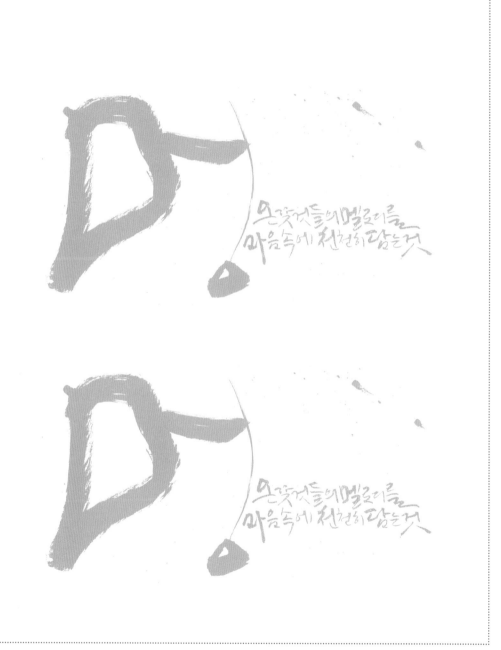

✎ **실습 03** 다음 작품을 따라 액자를 만들어보세요.

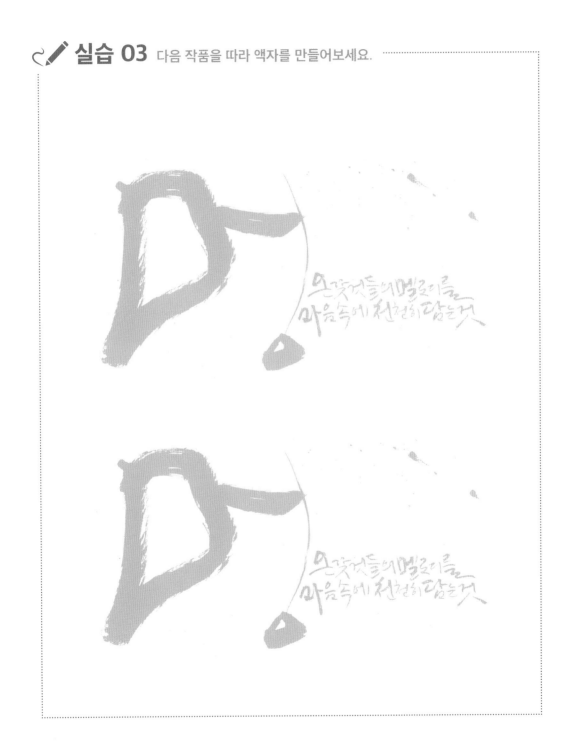

다양한 재료로 쉽게 따라하는
캘리그라-피

Part. 10

간단 배접으로
작품 만들기

1. 배접에 대한 이해

'배접'은 겉을 꾸민다는 뜻으로, 작품 뒤에 종이를 덧대어 붙여 작품을 단단히 하고 감상과 보존을 용이하게 하는 작업이다. 족자, 액자, 병풍 등에 붙여 만드는 것을 '표구'라고 하는데, 이를 위한 기술적 방법을 말한다. 오늘날에는 넓은 의미로 낡거나 훼손된 작품을 보완하고 재생하는 작업까지 포함한다.

캘리그라피를 쓴 종이의 겉을 꾸며주는 것만으로도 작품의 느낌을 낼 수 있으며, 두께감을 주면 더욱 고급스러운 작품의 느낌을 줄 수 있다. 시중에서 판매하는 액자에 종이를 끼우는 것과는 또 다른 느낌을 낼 수 있기 때문에 배접에 대해 이해하고 적용해본다면 더욱 다양한 캘리그라피 작품을 만들 수 있다.

화선지에 쓴 작품을 배접, 표구하기 위해서는 전문 표구사에 맡기는 것이 일반적이지만, 간단한 방법으로 직접 배접을 해볼 수 있다.

2. 배접 실습하기

간단 배접으로 작품을 만들기 위해서는 먼저 화선지, 폼보드, 분무기, 풀을 준비해야 한다. 폼보드는 평평하고 단단한 것으로 대체할 수 있으며, 단면 접착 폼보드를 사용하면 조금 더 편리하게 배접을 할 수 있다.

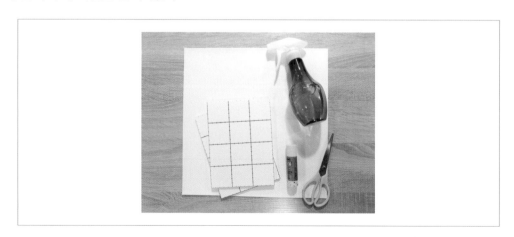

작품의 구성은 액자를 만들 때와 동일하다. 다만, 화선지를 사용하기 때문에 A4 용지와는 달리 약간의 번짐이 있고, 상대적으로 거칠게 써질 수 있다. A4 용지에 글씨를 쓸 때보다 쓰는 속도를 살짝 느리게 하는 것이 좋고, 덧칠을 할 경우 번짐이 생길 수 있으니 주의해야 한다.

(1) 화선지에 캘리그라피를 쓴 후 잉크가 충분히 마를 때까지 기다린다.

(2) 폼보드를 화선지로 덮을 수 있는 크기로 자른 다음 앞면에 풀칠을 고루 해준다.

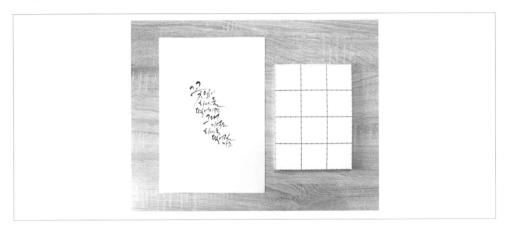

(3) 분무기에 물을 담아 화선지를 전체적으로 적셔준다. 잉크가 마르지 않은 상태에서 물을 뿌리거나, 물을 너무 많이 적시게 되면 번짐이 생길 수 있으니 주의해야 한다.

(4) 화선지가 어느 정도 습기를 머금으면 풀칠을 해놓은 폼보드 위에 곧게 펴지도록 얹는다. 찢어지지 않을 정도로 테두리 부분을 살짝 잡아당겨 종이가 울지 않게 붙여준다.

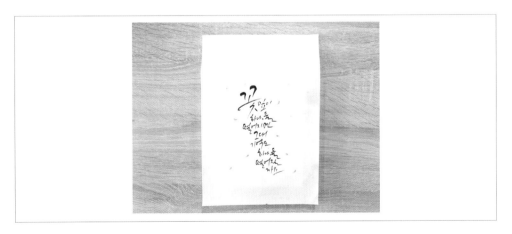

(5) 안경닦이나 부드러운 천을 이용해 조심스럽게 고루 펴 발라준다.

(6) 폼보드의 옆면과 뒷면에 풀칠을 하고 같은 방법으로 붙여준다.

배접이 마무리되면, 폼보드는 가볍기 때문에 양면 테이프로도 벽면에 붙일 수 있고, 두께감이 생기기 때문에 벽에 기대어 세워두는 것만으로도 색다른 분위기를 연출할 수 있다.

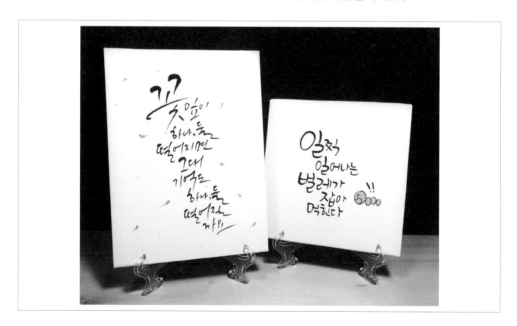

실습 01 다음 작품을 따라 배접을 해보세요.

일찍
일어나는
벌레가
잡아
먹힌다

✎ **실습 02** 다음 작품을 따라 배접을 해보세요.

실습 03 다음 작품을 따라 배접을 해보세요.

✏ 실습 03 다음 작품을 따라 배접을 해보세요.

사랑은
눈으로
보지 않고
마음으로
보는
것이다

실습 03 다음 작품을 따라 배접을 해보세요.

실습 03 다음 작품을 따라 배접을 해보세요.

사랑은
눈으로
보지않고
마음으로
보는
것이다

✎ **실습 03** 다음 작품을 따라 배접을 해보세요.

사랑은
늘으로
보지 않고
마음으로
보는
것이다

✎ **실습 03** 다음 작품을 따라 배접을 해보세요.

사랑은
눈으로
보지만고
마음으로
보는
것이다

다양한 도구
사용하기

1. 다양한 도구 알아보기

캘리그라피를 할 수 있는 도구는 제한이 없기 때문에 주변에 있는 어떤 도구로도 캘리그라피를 할 수 있다. 다양한 표현을 할 수 있는 붓펜에 적응했다면 다른 도구를 사용하더라도 큰 어려움 없이 도구를 다룰 수 있다. 캘리그라피 도구는 붓펜, 딥펜, 만년필, 색연필 등이 있다. 이 외에도 색연필, 젓가락, 면봉 등을 이용해 다양한 느낌의 캘리그라피를 쓸 수 있다.

그 중 붓과 붓펜 다음으로 가장 많이 사용하는 종류로는 딥펜이 있다. 딥펜은 금속으로 만들어진 펜촉을 잉크에 찍어서 사용하는 펜이다. 펜의 역사상 초창기에 사용하던 갈잎 펜이나 깃털 펜의 구조를 따라 만든 펜이다. 딥펜은 만년필과 비슷하지만 잉크 공급 방식에서 구분된다. 딥펜은 잉크를 찍어서 사용하기 때문에 잉크통이 따로 필요하고, 글씨를 쓰면서 계속 잉크를 찍어줘야 한다. 만년필은 펜대 속에 잉크를 넣어 흘러나오는 방식으로 딥펜보다 편리하다고 볼 수 있다. 본래 펜을 사용하던 지역은 서구이기 때문에 딥펜과 만년필은 한글보다는 영문 캘리그라피에 적합한 펜이라고 볼 수 있다. 하지만 한글 캘리그라피를 할 때에는 붓펜과 또 다른 느낌을 낼 수 있고, 최근에는 사각거리는 소리에서 느껴지는 감성 때문에 딥펜이나 만년필로 캘리그라피를 즐기는 사람들도 많다.

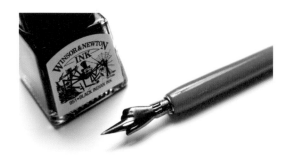

딥펜

만년필

2. 도구의 특징에 따른 글씨체

① 붓펜

붓펜은 붓의 특징을 지니고 있어 필압과 갈필을 조절하는 데 유용하며 글씨의 강약을 다양하게 변화시키기에 좋다. 따라서 변화가 많은 글씨를 쓰거나 두께감이 있는 글씨를 쓰고자 할 때 사용할 수 있고, 한글 캘리그라피는 붓이나 붓펜으로 쓰는 경우가 많다.

② 딥펜

딥펜과 만년필은 펜촉이 얇기 때문에 붓펜이 줄 수 있는 필압과 갈필은 나타내기 어렵다. 다만, 펜촉에 따라 획의 굵기를 약간씩 조절해줄 수 있다. 연성 펜촉은 부드럽고 탄성이 있어 필압의 변화를 줄 수 있고, 경성 펜촉은 단단하기 때문에 필압의 차이가 거의 없다. 잉크를 찍어 쓰는 딥펜의 특성상 아날로그한 감성적인 느낌을 내기에 좋고, 만년필도 비슷한 느낌의 글씨체를 쓰기에 좋다.

③ 연필

색연필이나 4B연필은 특유의 무른 성질이 있어 붓펜을 잡을 때보다 힘을 더 줘서 잡는 것이 좋으며, 딥펜과는 다른 감성적인 느낌을 낼 수 있다. 연필은 필압을 주기보다는 비슷한 획 굵기로 가되 연필로 긋는 획 자체가 색다른 느낌을 준다. 크레파스와 비슷한 느낌이 나기 때문에 어린 아이가 쓴 듯한 글씨체를 표현하기에도 좋다.

④ 면봉

면봉은 모양 자체가 둥글기 때문에 획을 둥글게 표현할 수 있는 도구다. 동글동글하고 귀여운 느낌을 줄 때 사용하면 좋다. 면봉 외에도 이쑤시개, 젓가락, 나뭇가지 등 다양한 도구를 이용해 글씨를 쓸 수 있다. 표현되는 느낌이 다르기 때문에 도구마다 어떤 표현이 가능한지 이해하고 활용하는 것이 중요하다.

✎ 실습 01 다양한 도구를 사용해 다음 문장을 임서해보세요.

인간의 감정은 만남라 이별에서
가장 순수하게 빛난다

인간의 감정은 만남라 이별에서
가장 순수하게 빛난다

인간의 감정은 만남라 이별에서
가장 순수하게 빛난다

인간의 감정은 만남라 이별에서
가장 순수하게 빛난다

인간의 감정은 만남라 이별에서
가장 순수하게 빛난다

✎ **실습 02** 다양한 도구를 사용해 다음 문장을 임서해보세요.

아름다운 기억에
　　시간이 더해지면
속억이 된다—

아름다운 기억에
　　시간이 더해지면
속억이 된다—

아름다운 기억에
　　시간이 더해지면
속억이 된다—

 실습 02 다양한 도구를 사용해 다음 문장을 임서해보세요.

아름다운 기억에
시간이 더해지면
추억이 된다

실습 03 다양한 도구를 사용해 다음 문장을 임서해보세요.

이별의 아픔 속에서
사랑의 깊이를 알게 된다—

이별의 아픔 속에서
사랑의 깊이를 알게 된다—

이별의 아픔 속에서
사랑의 깊이를 알게 된다—

이별의 아픔 속에서
사랑의 깊이를 알게 된다—

이별의 아픔 속에서
사랑의 깊이를 알게 된다—

✏️ 실습 04 다양한 도구를 사용해 다음 문장을 임서해보세요.

인간의 감정은 만남과 이별에서
가장 순수하게 빛난다

인간의 감정은 만남과 이별에서
가장 순수하게 빛난다

인간의 감정은 만남과 이별에서
가장 순수하게 빛난다

인간의 감정은 만남과 이별에서
가장 순수하게 빛난다

인간의 감정은 만남과 이별에서
가장 순수하게 빛난다

✐ **실습 05** 다양한 도구를 사용해 다음 문장을 임서해보세요.

아름다운 기억에
　시간이 더해지면
추억이 된다

아름다운 기억에
　시간이 더해지면
추억이 된다

아름다운 기억에
　시간이 더해지면
추억이 된다

아름다운 기억에
　시간이 더해지면
추억이 된다

실습 05 다양한 도구를 사용해 다음 문장을 임서해보세요.

아름다운 기억에
　　시간이 더해지면
추억이 된다

아름다운 기억에
　　시간이 더해지면
추억이 된다

아름다운 기억에
　　시간이 더해지면
추억이 된다

아름다운 기억에
　　시간이 더해지면
추억이 된다

✎ **실습 06** 다양한 도구를 사용해 다음 문장을 임서해보세요.

이별의 아픔 속에서
　사랑의 깊이를 알게 된다

이별의 아픔 속에서
　사랑의 깊이를 알게 된다

이별의 아픔 속에서
　사랑의 깊이를 알게 된다

이별의 아픔 속에서
　사랑의 깊이를 알게 된다

이별의 아픔 속에서
　사랑의 깊이를 알게 된다

실습 07 다양한 도구를 사용해 다음 문장을 임서해보세요.

인간의감정은
만남과이별에서
가장순수하게빛난다

✎ **실습 07** 다양한 도구를 사용해 다음 문장을 임서해보세요. ┄┄┄┄┄

인간의감정은
만남과이별에서
가장순수하게빛난다

인간의감정은
만남과이별에서
가장순수하게빛난다

인간의감정은
만남과이별에서
가장순수하게빛난다

실습 07 다양한 도구를 사용해 다음 문장을 임서해보세요.

인간의감정은
만남과이별에서
가장순수하게빛난다

실습 08 다양한 도구를 사용해 다음 문장을 임서해보세요.

아름다운
기억에
시간이
더해지면
추억이
되다

실습 08 다양한 도구를 사용해 다음 문장을 임서해보세요.

아름다운
기억에
시간이
더해지면
추억이
된다

✎ **실습 08** 다양한 도구를 사용해 다음 문장을 임서해보세요.

아름다운
기억에
시간이
더해지면
추억이
된다

아름다운
기억에
시간이
더해지면
추억이
된다

 실습 09 다양한 도구를 사용해 다음 문장을 임서해보세요.

이별의 아픔 속에서
사랑의 귀의를
알게 된다

✎ **실습 09** 다양한 도구를 사용해 다음 문장을 임서해보세요.

이별의 아픔 속에서
사랑의 깊이를
알게 된다

이별의 아픔 속에서
사랑의 깊이를
알게 된다

실습 09 다양한 도구를 사용해 다음 문장을 임서해보세요.

이별의 아픔 속에서
사랑의 귀의를
날게 된다

이별의 아픔 속에서
사랑의 귀의를
날게 된다

✎ **실습 10** 다양한 도구를 사용해 다음 문장을 임서해보세요.

인간의 감정은
만남과 이별에서
가장 순수하게 빛난다

실습 10 다양한 도구를 사용해 다음 문장을 임서해보세요.

✎ 실습 10 다양한 도구를 사용해 다음 문장을 임서해보세요.

인간의 감정은
만남과 이별에서
가장 순수하게 빛난다

실습 11 다양한 도구를 사용해 다음 문장을 임서해보세요.

아름다운
기억에
시간이
더해지면
추억이 된다

✐ **실습 11** 다양한 도구를 사용해 다음 문장을 임서해보세요.

아름다운
기억에
시간이
더해지면
추억이
된다

아름다운
기억에
시간이
더해지면
추억이
된다

아름다운
기억에
시간이
더해지면
추억이
된다

아름다운
기억에
시간이
더해지면
추억이
된다

✎ **실습 12** 다양한 도구를 사용해 다음 문장을 임서해보세요.

✏️ 실습 12 다양한 도구를 사용해 다음 문장을 임서해보세요.

✎ 실습 12 다양한 도구를 사용해 다음 문장을 임서해보세요.

Part. 12

에코백과
파우치 만들기

1. 패브릭 캘리그라피

어떤 소품이든 캘리그라피를 써서 꾸밀 수 있다. 그 소품의 재질에 따라 전용 도구가 있으며, 해당 도구를 사용하면 반영구적으로 캘리그라피를 유지할 수 있다. 면이나 모직 등 섬유 소재로 짜서 만든 직물을 패브릭이라고 한다. 패브릭 재질의 에코백과 파우치를 꾸미기 위해서는 패브릭 전용 물감이나 마카를 사용해 캘리그라피를 쓰고, 다리미로 열처리를 해주면 반영구적인 소품으로 사용할 수가 있다. 패브릭 재질 외에도 도자기용 물감, 유리용 마카 등 각 재질에 맞는 전용 도구가 있으므로, 재질에 따라 전용 도구를 사용하는 것이 좋다.

면은 10수, 20수, 30수 등 '수'라는 단위를 쓰는데, 이는 실의 굵기를 말한다. 숫자가 클수록 실의 굵기가 얇고, 숫자가 작을수록 실의 굵기가 두껍다. 10수는 캔버스로, 가장 두껍고 촉감이 거친 원단이다. 20수는 옥스포드로, 주로 와이셔츠에 많이 쓰는 원단이다. 에코백에는 10수2합 원단을 많이 사용하고, 일반 면티는 20수 정도를 많이 사용한다. 여기서 10수2합이란, 10수 굵기의 실을 2가닥 꼬았다는 뜻이므로 10수보다 더 두꺼운 원단을 말한다.

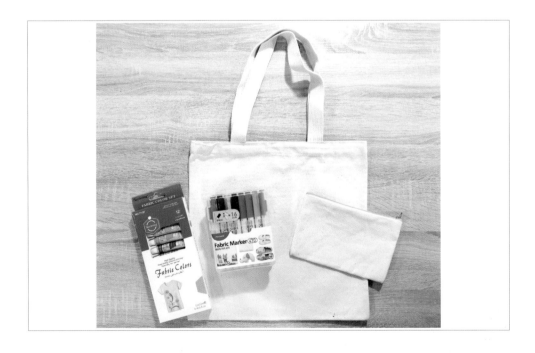

2. 실습하기

무지 에코백과 무지 파우치, 그리고 패브릭 전용 물감이나 마카를 준비한다. 패브릭 물감을 사용할 경우 물감이 뻣뻣하기 때문에 뻣뻣한 느낌을 없애주기 위해 살짝 물을 섞어주는 것이 좋다. 미리 구도에 맞게 종이에 연습하고, 에코백에 연필로 스케치를 해도 좋다. 그 다음 패브릭 물감이나 마카로 캘리그라피를 쓰고 꾸며준다. 이후 다리미로 열처리를 해주면 세탁을 해도 지워지지 않고 반영구적으로 남게 된다. 제품에 따라 열처리를 하지 않고 바로 사용해도 되는 패브릭 전용 마카도 있다.

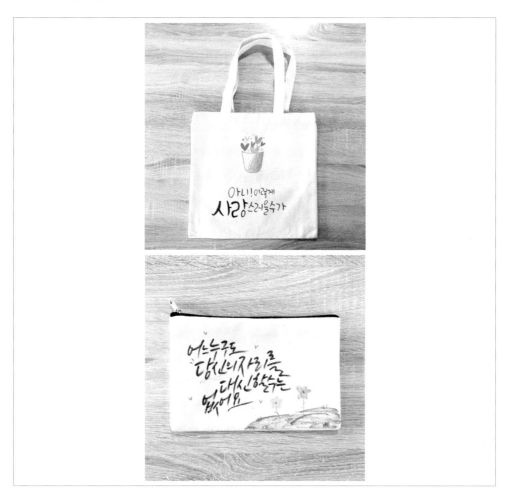

✏️ 실습 01 다음 작품을 따라 에코백과 파우치를 만들어보세요.

✎ **실습 01** 다음 작품을 따라 에코백과 파우치를 만들어보세요.

✎ **실습 01** 다음 작품을 따라 에코백과 파우치를 만들어보세요.

꽃보다 아름다워

꽃보다 아름다워

✏️ 실습 02 다음 작품을 따라 에코백과 파우치를 만들어보세요.

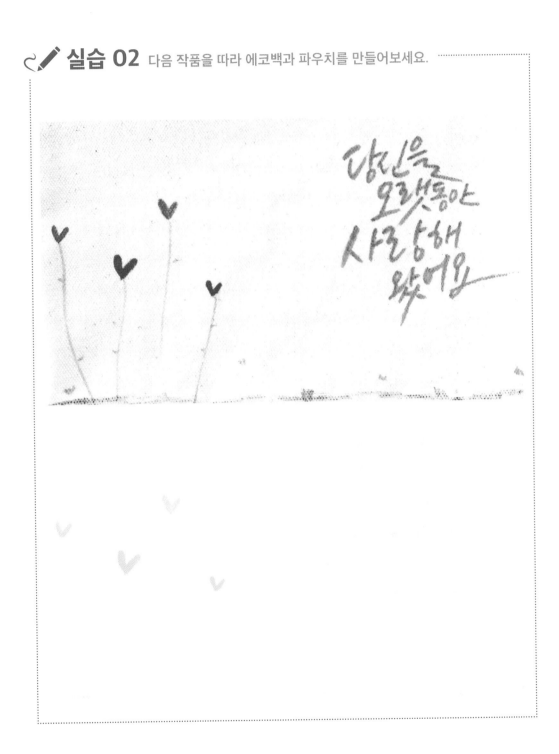

✐ **실습 02** 다음 작품을 따라 에코백과 파우치를 만들어보세요.

✐ **실습 02** 다음 작품을 따라 에코백과 파우치를 만들어보세요.

다양한 재료로 쉽게 따라하는
캘리그라피

Part. 13

캔들 만들기

1. 캔들 재료 준비하기

캘리그라피 캔들을 만들기 위해서는 캔들, 화선지, 풀, 다리미 또는 헤어 드라이기가 필요하다. 캔들은 모양에 따라 종류가 구분된다. 용기에 담겨 있는 캔들은 컨테이너 캔들이라고 하며, 용기 없이 심지와 왁스로만 만들어진 캔들은 필라 캔들이라고 한다. 캘리그라피 캔들은 필라 캔들을 이용해 만들며, 4인치나 6인치 정도 크기의 필라 캔들을 이용하면 적당한 크기로 만들 수 있다.

다리미 또는 헤어 드라이기는 캔들을 녹이는 용도로 사용된다. 일반 다리미는 캔들에 비해 너무 크기 때문에 다루기 어려울 수 있다. 작은 크기로 나오는 인두형 다리미를 사용하면 캘리그라피 캔들을 만들 때 편리하다.

2. 실습하기

캘리그라피 캔들은 캔들에 직접 글씨를 쓰거나, 스티커를 붙이는 것이 아니라 글씨를 쓴 종이가 캔들에 스며들게 하여 만든다. 캔들이 녹아서 촛농에 종이가 스며들 수 있도록 열을 골고루 가해주는 것이 중요하다. 열을 너무 오래 가하면 캔들이 너무 많이 녹아버리거나 형태가 일그러질 수 있다. 익숙하지 않은 사람은 캔들을 녹이는 과정에서 실수를 할 수 있으니 주의해야 한다.

(1) 캔들 사이즈에 맞는 화선지에 캘리그라피를 쓴다. 글씨는 캔들의 둘레를 모두 덮도록 가로로 길게 배치해도 되고, 캔들의 한 면에서만 보이도록 배치해도 된다.

(2) 일반 종이에 쓸 때와 마찬가지로 색상을 넣어 꾸며준다.

(3) 완성된 글씨를 잘라서 뒷면에 풀칠을 하고 캔들에 붙여준다.

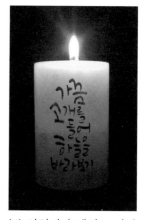

(4) 다리미나 헤어 드라이기로 열을 가하면 캔들이 녹으면서 촛농에 화선지가 젖어 스며든다. 화선지 전체가 모두 캔들에 입혀지도록 고루 열을 가해준다.

✏️ **실습 01** 다음 문장을 임서하여 캔들을 만들어보세요.

당신은 내게 완벽해요

당신은 내게 완벽해요

당신은 내게 완벽해요

당신은 내게 완벽해요

당신은 내게 완벽해요

당신은 내게 완벽해요

당신은 내게 완벽해요

✎ **실습 02** 다음 문장을 임서하여 캔들을 만들어보세요.

당신은
내게
완벽해요

당신은
내게
완벽해요

당신은
내게
완벽해요

당신은
내게
완벽해요

당신은
내게
완벽해요

실습 03 다음 문장을 임서하여 캔들을 만들어보세요.

당신은 내게 완벽해요

당신은 내게 완벽해요

당신은 내게 완벽해요

당신은 내게 완벽해요

당신은 내게 완벽해요

당신은
내게
완벽해요

당신은
내게
완벽해요

당신은
내게
완벽해요

당신은
내게
완벽해요

당신은
내게
완벽해요

당신은
내게
완벽해요

실습 04 다음 문장을 임서하여 캔들을 만들어보세요.

헤아릴수 없이
긴 세월이 흘러도

헤아릴수 없이
긴 세월이 흘러도

헤아릴수 없이
긴 세월이 흘러도

헤아릴수 없이
긴 세월이 흘러도

헤아릴수 없이
긴 세월이 흘러도

✏️ **실습 05** 다음 문장을 임서하여 캔들을 만들어보세요.

헤맬수
없이
긴세월이
흘러도

실습 06 다음 문장을 임서하여 캔들을 만들어보세요.

헤아릴수 없이
긴 세월이 흘러도

헤아릴수 없이
긴 세월이 흘러도

헤아릴수 없이
긴 세월이 흘러도

헤아릴수 없이
긴 세월이 흘러도

헤아릴수 없이
긴 세월이 흘러도

헤아릴수 없이
긴 세월이 흘러도

헤아릴수
없이
긴세월이
흘러도

헤아릴수
없이
긴세월이
흘러도

헤아릴수
없이
긴세월이
흘러도

헤아릴수
없이
긴세월이
흘러도

헤아릴수
없이
긴세월이
흘러도

헤아릴수
없이
긴세월이
흘러도

헤아릴수
없이
긴세월이
흘러도

헤아릴수
없이
긴세월이
흘러도

✏️ **실습 07** 다음 문장을 임서하여 캔들을 만들어보세요.

그저
잘
바라봐줘요

그저
잘
바라봐줘요

그저
잘
바라봐줘요

그저
잘
바라봐줘요

그저
잘
바라봐줘요

그저
잘
바라봐줘요

그저
잘
바라봐줘요

그저
잘
바라봐줘요

그저
잘
바라봐줘요

그저
잘
바라봐줘요

✏️ **실습 08** 다음 문장을 임서하여 캔들을 만들어보세요.

바나나
먹으면
나한테
반하나

✎ **실습 09** 다음 문장을 임서하여 캔들을 만들어보세요.

가늘망이
고우면
얕본다

Part. 14

펜버튼과
손거울만들기

1. 장법에 대한 이해

글자가 안정적인 형태로 조화를 이루기 위해서는 글자를 이루는 각 획, 그리고 획 사이의 여백들이 균형미 있게 배치되어야 한다. 문장의 조직 구조, 구도를 뜻하는 '장법'은 글자를 배열할 때 전체의 흐름이 자연스럽게 조화를 이루도록 하는 것이다. 획과 여백을 균등하게 배분함으로써 시각적으로 안정적인 형태를 만들 수 있다.

글자 수가 많아질수록 이러한 장법이 중요해지고, 특히 원형 핀버튼이나 손거울을 제작할 때는 글자를 이루는 획의 간격을 더욱 안정적으로 배치시킬 필요가 있다. 획 사이의 여백들이 균등하지 않고, 가깝거나 멀어질 경우 안정감이 떨어지고 시각적으로 분리되어 보일 수 있다.

획과 획 사이의 여백이 균등한 예시

획과 획 사이의 여백이 균등하지 않은 예시

줄을 바꿀 때에도 획과 여백을 균등하게 배분한다

2. 실습하기

핀버튼과 손거울은 기계로 압착하여 만든다. 간단하게 예를 들어, 코팅지 - 종이 - 상단 자재 - 하단자재가 순서대로 쌓여서 만들어진다. 즉, 캘리그라피를 쓴 종이 위에 코팅지를 얹고 기계로 압착해야하기 때문에 원래는 기계가 필요하다. 하지만, 코팅지 없이 무지 종이만 압착해서 만들어진 캘리그라피용 핀버튼과 손거울을 이용하면 기계 없이도 누구나 핀버튼과 손거울을 만들 수 있다. 원형 핀버튼과 손거울은 테두리가 곡면 처리 되어 있기 때문에 그 위로 코팅지를 붙이는 것은 깔끔하지 않고, 투명 매니큐어나 투명 락카를 사용해 코팅을 하면 된다.

✎ **실습 01** 다음 문장을 임서하여 핀버튼과 손거울을 만들어보세요.

지름 33mm

✏️ 실습 01 　다음 문장을 임서하여 핀버튼과 손거울을 만들어보세요.

손거울
지름 78mm

핀버튼
지름 48mm

✏️ 실습 02 다음 문장을 임서하여 핀버튼과 손거울을 만들어보세요.

핀버튼
지름 58mm

✐ **실습 03** 다음 문장을 임서하여 핀버튼과 손거울을 만들어보세요.

손거울
지름 78mm

핀버튼
지름 48mm

✏️ **실습 04** 다음 문장을 임서하여 핀버튼과 손거울을 만들어보세요.

손거울
지름 78mm

핀버튼
지름 58mm

핀버튼
지름 48mm

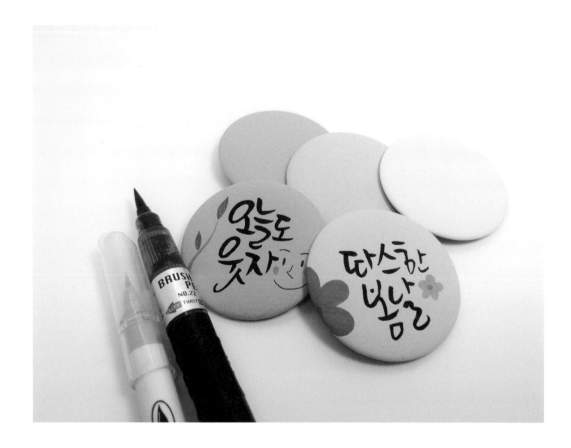

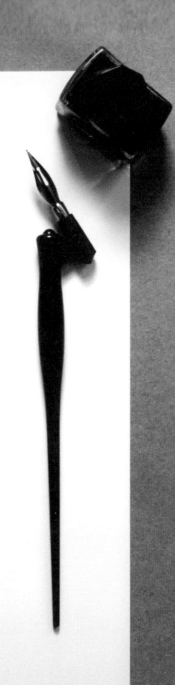

Part. 15

수채화 부채
만들기

1. 수채화에 대한 이해

수채화를 하기 위해서는 기본적인 수채화 도구를 구비해야 한다. 수채화 물감은 미리 팔레트에 짜서 굳혀놓는 것이 사용하기 편리하다. 수채화용 붓과 물통, 그리고 물을 조절하기 위한 휴지를 준비한다. 부채는 '접선'이라고 부르는 접이식 부채 또는 조개 부채 등 다양한 부채를 개인의 취향에 맞게 준비한다.

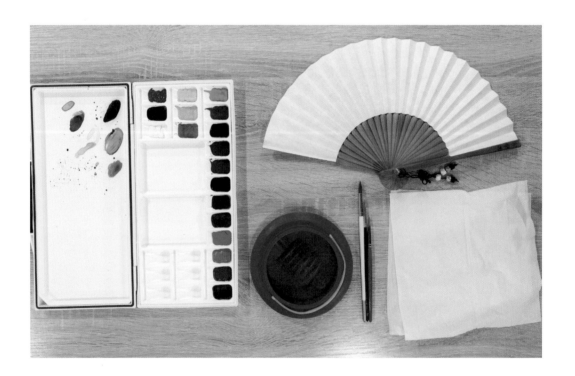

① 물 조절
수채화는 물의 양을 많이 사용할수록 색이 연해지고 투명해지는 특성이 있다. 따라서 물을 조절하는 연습이 필요하다. 같은 색상에 물을 조금씩 더해보며 색상의 변화를 이해해야 한다.

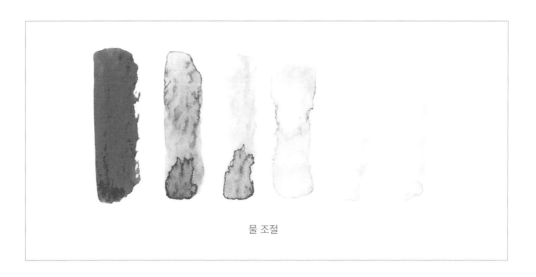

물 조절

② 수채화 기법

수채화에는 다양한 기법이 있는데 가장 기초적으로 Wet on wet 기법과 Wet on dry 기법이 있다. Wet on wet는 수채화 물감이 마르지 않은 상태에서 또 다른 색을 칠하여 자연스럽게 색이 겹치도록 하는 기법이다. 2가지 색상이 자연스럽게 섞이며 그라데이션 효과를 줄 수 있고 신비하고 풍부한 색감을 나타낼 수 있다. Wet on dry는 수채화 물감이 완전히 마른 후에 다른 색을 칠하여 색이 번지지 않고 뚜렷하게 경계가 드러나게 하는 기법이다.

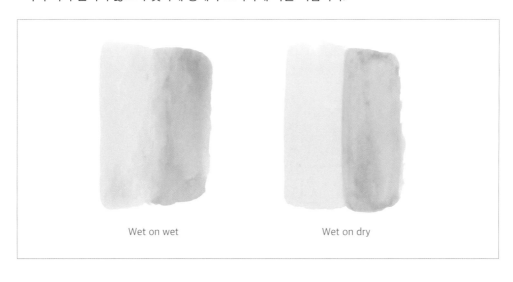

Wet on wet Wet on dry

2. 실습하기

접선에 캘리그라피 작업을 할 때에는 부채 손잡이 부분이 두껍고, 접히는 부분이 울퉁불퉁하기 때문에 주의해야 한다. 따라서 부채 손잡이 부분을 책상 밖으로 내놓고, 부채를 활짝 펴서 손으로 최대한 누르며 작업을 해야 깔끔하게 작업할 수 있다.

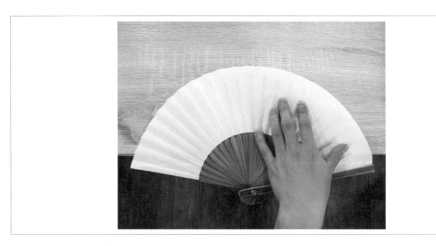

부채에 따라 사용된 종이가 다르기 때문에 그 종이에 알맞게 작업해야 한다. 화선지로 만들어진 부채의 경우 A4 용지에 글씨를 쓸 때보다 번짐이 있고 거칠게 써지기 때문에 주의해야 한다. 또, 화선지에 수채화로 덧칠을 할 경우 그 흔적이 남아서 깔끔하지 않을 수 있다

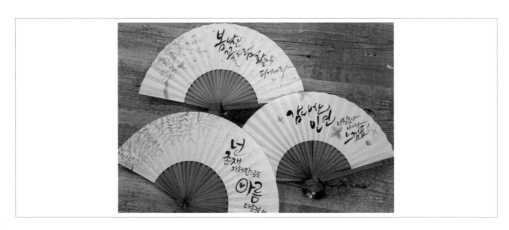

실습 01 다음 수채화 표현 기법을 연습해보세요.

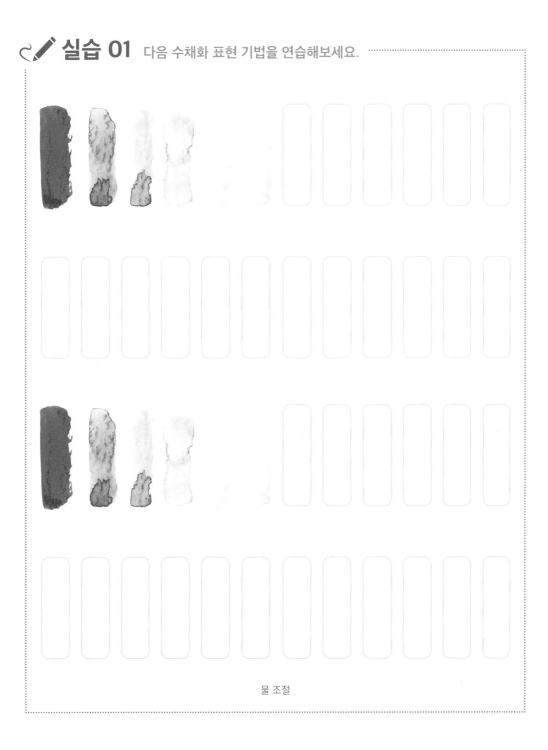

물 조절

✏️ 실습 **02** 다음 수채화 표현 기법을 연습해보세요.

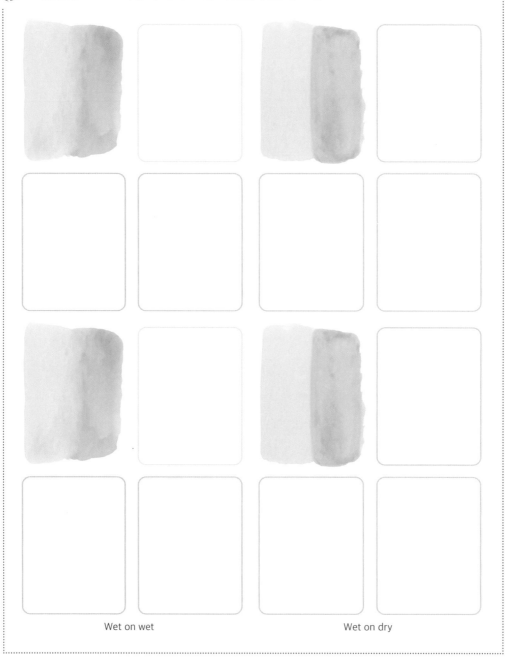

Wet on wet Wet on dry

실습 03 다음 캘리그라피를 참고하여 수채화로 캘리그라피를 써보세요.

봄날의 꽃 처럼 활짝 피어나라

✐ **실습 03** 다음 캘리그라피를 참고하여 수채화로 캘리그라피를 써보세요.

봄날의 처럼 화알짝 피어나라

봄날의 처럼 화알짝 피어나라

실습 03 다음 캘리그라피를 참고하여 수채화로 캘리그라피를 써보세요.

✐ **실습 04** 다음 캘리그라피를 참고하여 수채화로 캘리그라피를 써보세요.

모든 순간은
지나간다

실습 04 다음 캘리그라피를 참고하여 수채화로 캘리그라피를 써보세요.

실습 04 다음 캘리그라피를 참고하여 수채화로 캘리그라피를 써보세요.

다양한 재료로 쉽게 따라하는
캘리그라피

다양한 재료로 쉽게 따라하는 캘리그라피

초판 1쇄 발행 2018년 12월 26일
재판 2쇄 인쇄 2020년 12월 01일
재판 3쇄 인쇄 2024년 4월 30일

지은이 **김기환**
발행인 **송정현**
기획 **신명희**
디자인 **신혜연**

펴낸곳 **(주)애니클래스**
주소 **서울 금천구 가산디지털1로 19 대륭테크노타운 18차 1803호**

등록 **2015년 8월 31일 제2015-000072호**
문의 **070-4421-1070**
값 **16,700원**

ISBN 979-11-89423-08-7

Copyright 2018 by anyclass Co.,Ltd.

이 도서의 국립중앙도서관 출판시도서목록(CIP)은 서지정보유통지원시스템 홈페이지
(http://seoji.nl.go.kr)와 국가자료공동목록시스템(http://www.nl.go.kr/kolisnet)에서
이용하실 수 있습니다. (CIP제어번호:2018041820)